李抒昀——著

隨手畫出
小清新

1 分鐘學會 **韓式塗鴉技法**，

表情動作 × 美食小物 × 療癒風景

超可愛的插畫練習 **2000**

귀염뿜짝
1분 일러스트

더비러브드 지음

음식 소품부터 이모티콘까지
더비러브드의 손그림 2000개

To 親愛的讀者們

　　我偶爾會有展開白紙，手上抓著筆，眼前卻變得一片空白的時候。也有急著想畫得跟其他人一樣好，卻什麼東西都畫不出來，壓力爆棚的時候。那種狀態下的某一天，我抓著眼前的筆桿，開始嘗試隨手塗鴉、畫畫，任意描繪；就算比例不對，或者上色沒有很仔細，也還是在整張白紙上填滿了圖案。畫下來的圖雖然不滿意，但有畫了一兩個還算不錯的作品。

看到完成的圖，我便忍不住想：「手果然還是要動起來，才能得到至少一個成果啊！」像這樣持續進行，應該就可以累積很多圖吧！回過頭發現，我在那些日子裡，又重新領悟了像「1＋1＝2」般如此理所當然的公式。從那天之後，我開始抱著至少先畫出一個點的心情圖畫。像這樣著手進行之後，也越來越多人開始喜歡我畫的圖。曾經說過「無法把喜歡的事當成工作」的我，開始把喜歡的事情當成工作，懷抱著感恩的心度過每一天。

我想各位也像我一樣，是因為想把圖畫好才會買畫具，或者買了好幾本書，但一拿起筆，就不知道該怎麼開始，連手都抬不起來。為了這些讀者們，我蒐集了身邊許多小巧且美麗，畫起來又很簡單的東西，集結成了這本書。

　　無法決定主題的時候，可以打開這本書，選一個喜歡的圖案，慢慢跟著一步步畫出來。如果覺得照著畫不容易，也可以把薄薄的描圖紙放在圖上，沿著紙上的線描繪當作練習。當然練習結束之後，也不要忘記再在另外一張紙上再畫一次，創造屬於自己的圖案。如果想不害怕畫畫，輕鬆畫出圖案，就不要去比較書上的和自己畫的圖，這樣會讓自己覺得壓力很大。希望各位不要因為歪歪扭扭的一條線，壞了自己作畫的興致唷！

From

The Beloved・李抒昀

目錄

PART 1

把室內裝飾得美美的‧室內裝飾小物

PART 2

滿滿都是喜歡的衣服！你的專屬衣櫃

PART 3

提高生活品質‧益智的休閒生活

PART 4

天天吃也吃不膩的美味食物

PART 5

縱橫世界的每一天・旅行記錄

PART 6

適合畫在手帳裡的人物與動物

PART 7

記錄365天的手帳圖案

PART 8

裝飾手帳時需要的便利貼和對話框

畫圖時需要的 基本工具 介紹

　　不管使用哪一種工具，都能輕鬆畫出本書中的圖案。在此將介紹幾種最常用的工具，請運用自己擁有的工具盡情享受畫畫的樂趣吧！

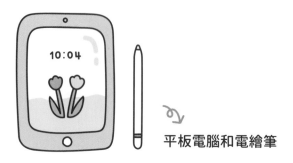

平板電腦和電繪筆

　　平板電腦很適合塗塗改改。就算畫錯，只要按下復原便能隨時重新開始，所以如果很擔心失誤，便非常推薦使用平板電腦。iPad的話請選擇可以使用電繪筆的機型。繪圖的應用程式則有Procreate（付費，iPad專用）和MediBang Paint（免費）等。

- -

色鉛筆

　　色鉛筆是用起來最方便的工具之一。最具代表性的品牌有Prismacolor和Faber-castell。Prismacolor的筆芯比其他色鉛筆更軟一點，Faber-castell則稍微偏硬。除了整組色鉛筆之外，也有單支販售，可以先試用過一兩支後，再整組購買。

中性筆

　　畫外框、寫字的時候最常用的一種筆。0.28mm、0.38mm、0.5mm等的筆芯是適合用來描繪外框的粗度。用中性筆畫完外框以後，請等待墨水充分乾透後，再上色。比起墨水流得不順暢的原子筆，更推薦使用韓國Fine-Tech等品牌的中性筆。

鉛筆

　　如果要畫的圖很難不修改就一次畫完，或者要打底構圖的時候，請使用鉛筆。H跟B代表筆芯的堅硬程度。H較堅硬，畫出來比較淡，B則偏軟，所以可以畫得比較深。一般主要會用到的是H、HB、B、2B。削鉛筆時細心處理筆芯，便可以畫得更加細緻。

橡皮擦

　　橡皮擦可以選擇Q彈又柔軟的產品，會更好擦。用太多次變鈍的時候，也可以用刀切出斜角後，再使用。

手殘變手巧，輕鬆上手的畫法

　　為了那些「覺得照著實體畫很難」的讀者們，在此介紹一些祕訣。只要掌握簡化、活用線條，以及畫圖的順序，無論多複雜的東西畫起來也不困難。那麼就跟我一起開始吧!?

◇ 將東西簡化後再畫

請把要畫的東西分為色調、材質，以及組成的部分，簡化成圖形之後再畫。覺得聽起來很困難嗎？請跟著下面的圖一起練習看看。

1. 分區

請將組成原子筆的部分分成筆頭、筆身和尾端三個區域。

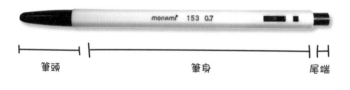

2. 簡化後再畫

以三角形、方形、圓形等圖形為基礎，將細分的各部分稍作變形。筆頭是三角形，筆身是長長的長方形，尾端則可以畫成末端呈圓弧的方形，對吧？如果想要表現得更仔細，可以再多畫出筆上的文字或者突起的部分。

◇ 活用線條

請盡量靈活運用線條，用直線、曲線等簡單地畫出紋路或皺摺。適合用在食物、衣服等質地多樣的物件上。

1. 只畫出大略外型

榴槤是一種和海膽一樣有著尖銳突起的水果。與其一口氣畫出所有尖刺，不如只畫出大概的外型就好。只要內側再畫上幾條尖銳的線，就能表現出榴槤的樣子。

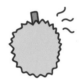

2. 用短短的線畫出質地

法式甜點達克瓦茲的奶油質地，不需要全部畫出來，簡單畫出彎曲的線條即可。如果想再畫得更仔細一點，可以在餅乾上畫上曲線和短線來表現。同樣也可以在奶油上畫出均勻的線呈現質地。

因為圖案很小，只使用2～3種顏色，讓整體不會太過沉悶就好。

◇ 先畫大的，再畫小的

如果要畫的東西很多，是相較之下複雜的物件，就從面積較大的部分開始畫起。裝飾等小的部分，等整體的圖案畫完後最後再加上即可。

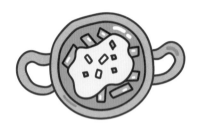

1. 先畫大的

要畫食材一層層疊起來的辣炒年糕，建議先畫好器皿，再把食材畫上去。這時的作畫順序是從面積大的，畫到面積小的。

- -

2. 先定位再畫

比方說食物，在一張圖中要畫的東西很多的話，可以先把各個物件畫出來當成練習，掌握其外型。之後再決定好位置，完成整個圖案。

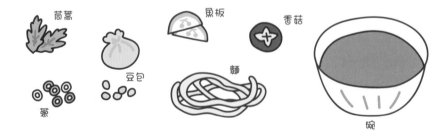

茼蒿

蔥

豆包

魚板

麵

香菇

碗

別擔心！慢慢來，跟著一起畫

現在將前面學到的作為基礎，開始試著畫畫吧！也許看起來很難，但只要一步步跟著做，就會發現畫畫這件事真的很簡單。

◇ 來畫可愛的削鉛筆機

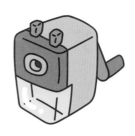

試著畫畫看立體感十足的削鉛筆機。乍看之下很難，但只要好好跟著步驟做，一定能馬上畫出來。比較不上手的人可以用鉛筆畫，畫錯的部分再用橡皮擦修正即可。

❶	❷	❸

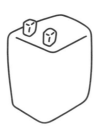

首先畫出上面的兩個方塊，這時記得把方塊畫得較長而渾圓。

TIP 用來表現邊角的線要留下空隙。

畫出削鉛筆機的機身，按照小方塊的外型畫出同樣的大方塊即可。

TIP 把削鉛筆機的後面畫得比前面更窄，可以表現出立體感，但如果畫得太窄，有可能會不夠可愛。

在削鉛筆機後側畫出把手，並畫上與機身同樣斜度的線，用來標示出機身的前側和塑膠盒。

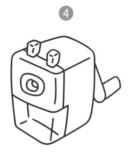

④

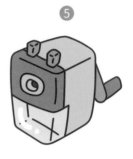

⑤

畫出插入鉛筆的孔，並畫上線條表現透明塑膠盒的內側邊角。

TIP 表現內側邊角的線與線之間記得留出空隙。

從面積較大的部分開始上色，或者從重點色開始著色。請盡量塗得俐落一些，不要讓顏色跑到其他面上。

TIP 反光部分可以表現出材質，讓圖案呈現更加豐富。

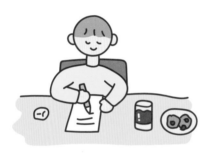

◇ **來畫作畫中的畫家**

試著畫畫看坐在書桌前，邊吃著美味點心邊作畫的畫家。有人問說：這是不是自畫像？不是啦（笑）！

①

②

畫出圓形的臉，兩側畫上半圓形的耳朵。接著再畫出脖子、眼睛、鼻子、嘴巴和頭髮。

畫放在書桌上的手臂和身體，以及背後的椅背。

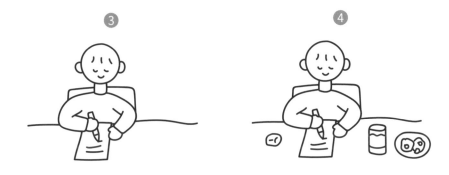

3 畫出手中的鉛筆，還有下方的紙。然後配合身體位置畫出線條，表現出書桌。

4 畫出書桌上的橡皮擦、點心等等。

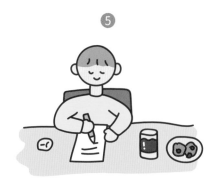

5 仔細填入想要的顏色。可以替換衣服、髮型，以及周圍的東西，創造出屬於自己的圖案。

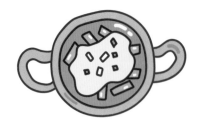

◇ **來畫好吃的辣炒年糕**

一起來畫畫看前面提到的辣炒年糕圖案。疊加食材的順序要有差別，就能完成美味的辣炒年糕。

①

畫出有把手的鍋子，建議先畫鍋子再畫把手。

②

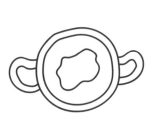

畫出鍋子裡的起司，要畫出起司溶化後自然攤開的樣子。

③

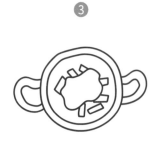

畫出被壓在起司底下的年糕，不用畫得太仔細，在起司周圍簡單畫上幾根就好。

④

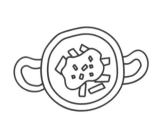

畫上撒在起司上的碎蔥。

⑤

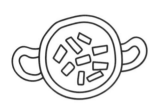

這次換個方法畫年糕。一定要用鉛筆畫哦！先在鍋中畫出零星幾塊年糕。

TIP 畫年糕時如果用鉛筆劃得太用力，之後用橡皮擦會擦不乾淨，所以先輕輕畫完，之後再補上比較好。

⑥

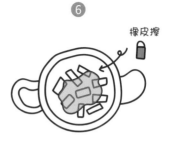

橡皮擦

在年糕上畫上起司，再把起司和年糕重疊的部分用橡皮擦擦掉。

⑦

畫上撒在起司上的碎蔥。

PART 1

把室內裝飾得美美的・**室內裝飾小物**

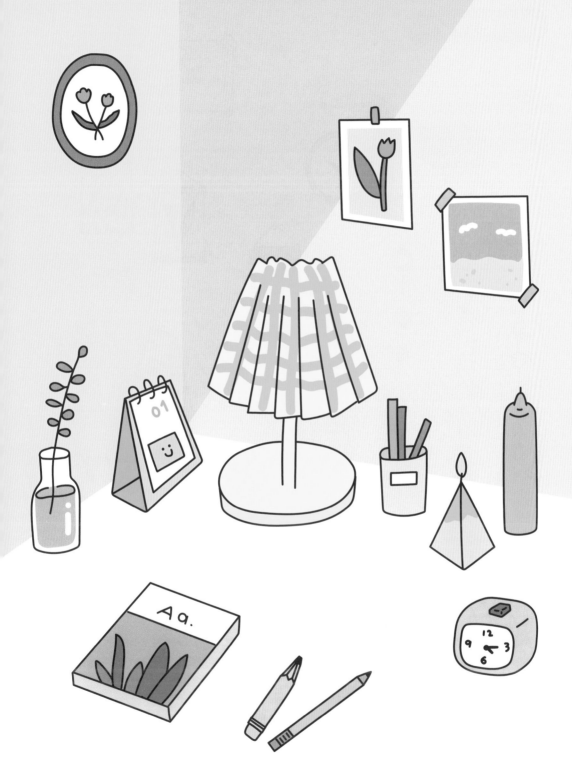

桌鐘／鬧鐘

滴答滴答的
壁鐘

壁掛海
報

壁掛月曆

透光吊飾／玻璃吊飾

吊掛裝飾

捕夢網

編織吊飾

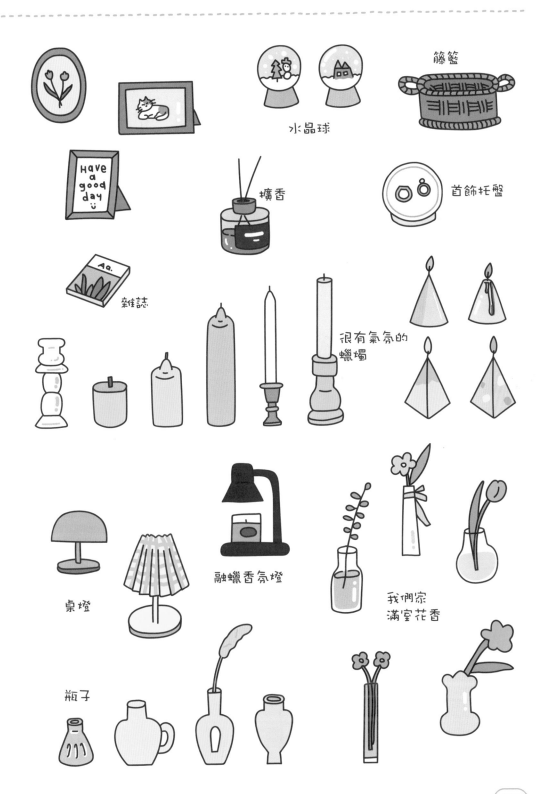

籐籃

水晶球

擴香

首飾托盤

Have a good day ☺

雜誌

很有氣氛的
蠟燭

桌燈

融蠟香氛燈

我們家
滿室花香

瓶子

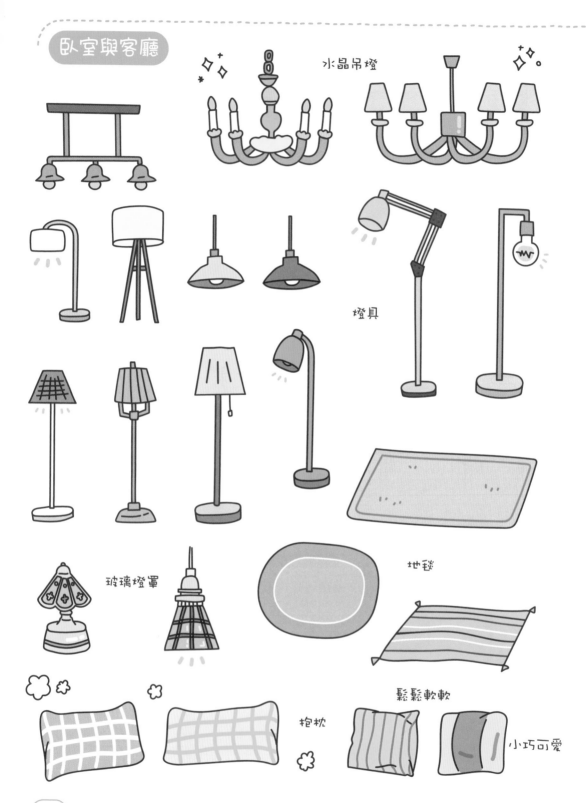

臥室與客廳

水晶吊燈

燈具

玻璃燈罩

地毯

鬆鬆軟軟

抱枕

小巧可愛

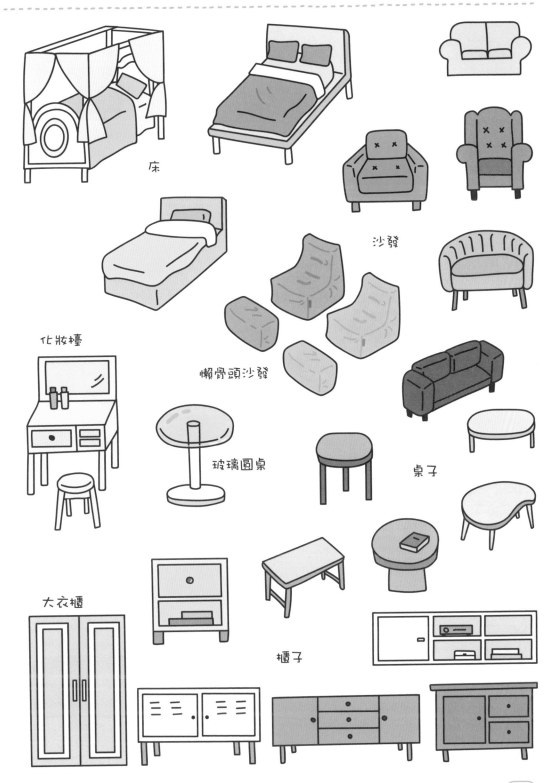

床

沙發

化妝檯

懶骨頭沙發

玻璃圓桌

桌子

大衣櫃

櫃子

冰箱

泡菜專用冰箱

烘烤微波爐

對韓國人而言
最重要的
電子鍋

烤吐司機

食物乾燥機

電熱水壺

飲水機

在家也像在咖啡館

氣炸鍋

迷你烤箱

遙控器

涼快的冷氣

電視

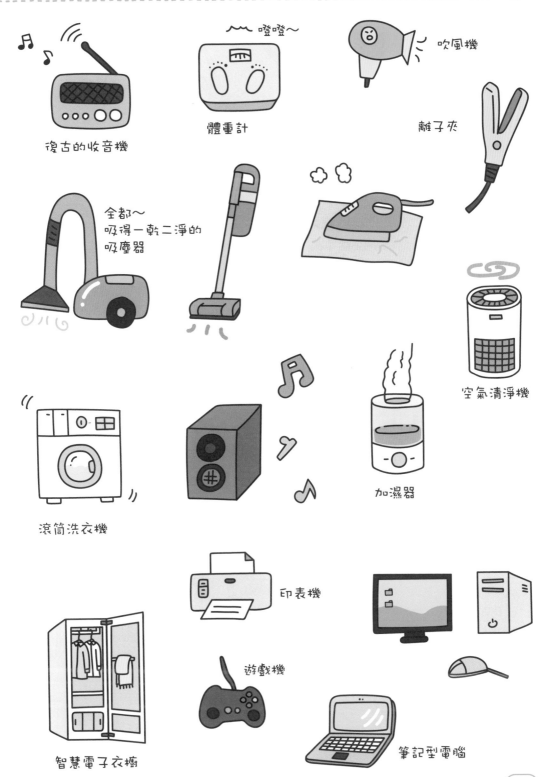

♪♪ 復古的收音機

嗶嗶~ 體重計

吹風機

離子夾

全都~吸得一乾二淨的吸塵器

空氣清淨機

♪ 滾筒洗衣機

加濕器

印表機

智慧電子衣櫥

遊戲機

筆記型電腦

泡麵鋁鍋

Staub鑄鐵鍋

砧板

平底鍋

炒鍋

麵棍

鍋鏟

刀具

料理秤

湯勺

磨泥器

打蛋器

橡膠手套

菜瓜布

料理刷

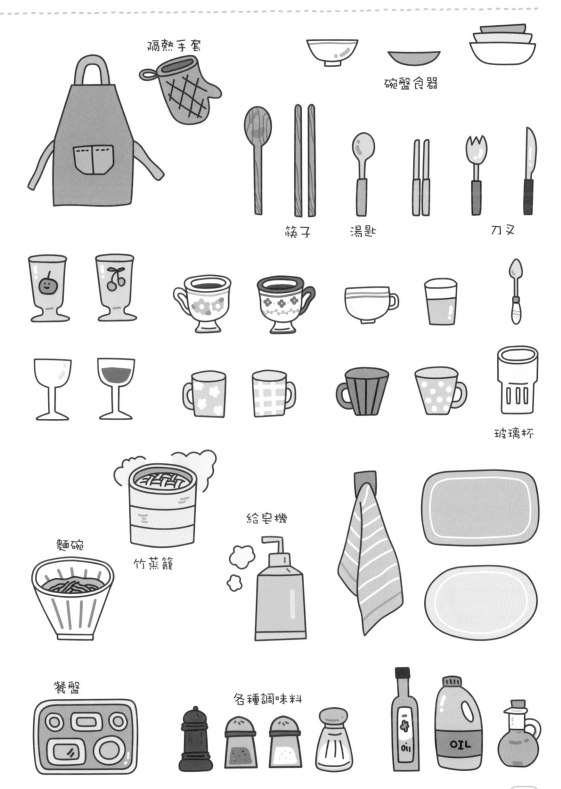

隔熱手套

碗盤食器

筷子　　湯匙　　　刀叉

玻璃杯

麵碗　竹蒸籠　　給皂機

餐盤　　　各種調味料

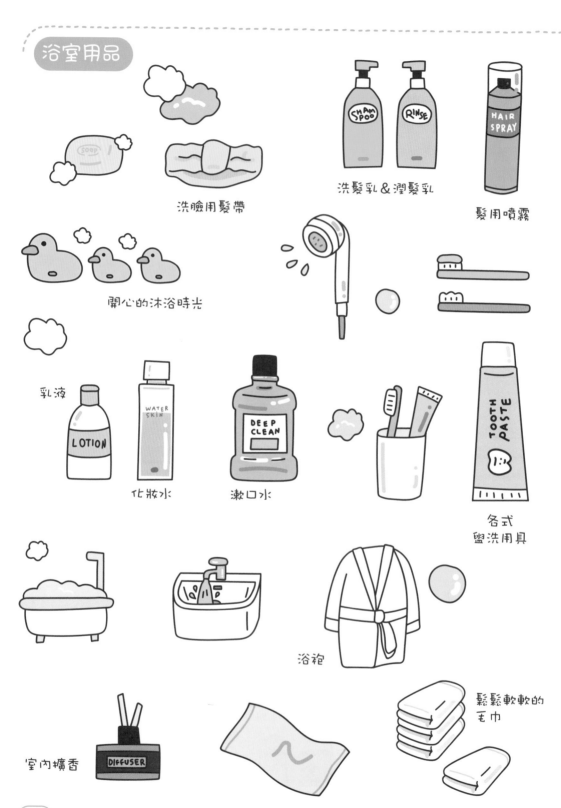

浴室用品

洗臉用髮帶

洗髮乳&潤髮乳

髮用噴霧

開心的沐浴時光

乳液

化妝水

漱口水

各式
盥洗用具

浴袍

室內擴香

鬆鬆軟軟的
毛巾

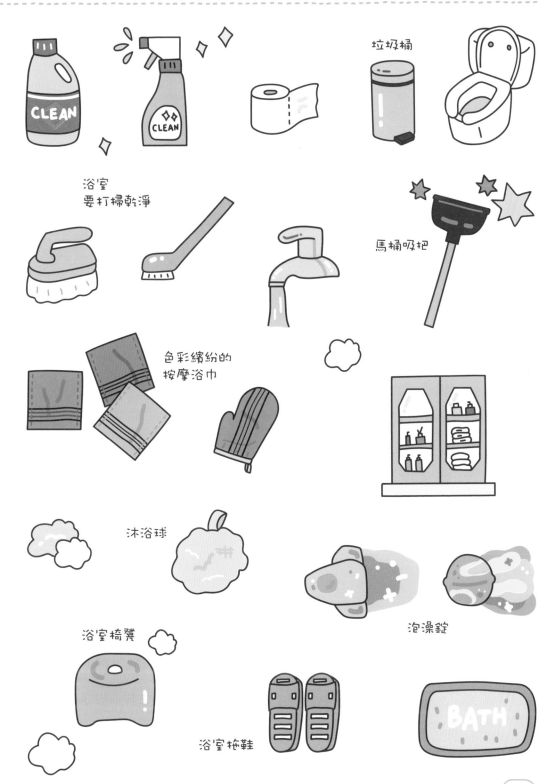

垃圾桶

浴室
要打掃乾淨

馬桶吸把

色彩繽紛的
按摩浴巾

沐浴球

泡澡錠

浴室椅凳

浴室拖鞋

BATH

滿滿都是喜歡的衣服！你的專屬衣櫃

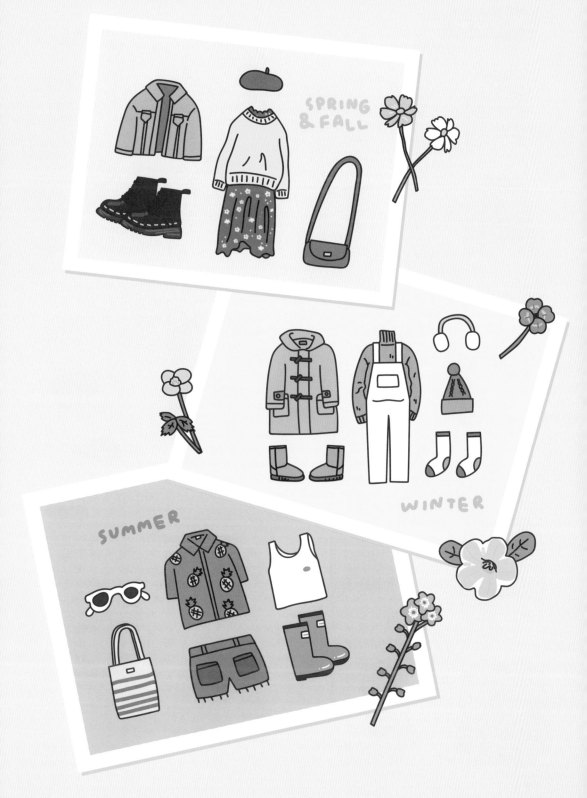

V領上衣

T恤

牛仔外套

長版白襯衫

高領上衣

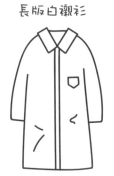

長版風衣

貝雷帽

棒球帽

連帽上衣

襯衫

西裝外套

短版外套

刷絨休閒上衣

背心裙

寬褲

喇叭牛仔褲

淺藍牛仔褲

圓領針織上衣

短版上衣

長裙 短裙

針織外套

迷你包

購物袋

棒球外套

春秋制服

單肩包

後背包

長版針織罩衫

粉紅長洋裝

A字長裙

碎花洋裝
搭配毛衣

賞櫻穿搭

高腰短褲

Air Max
運動鞋

小腿襪

Speed Runner
襪套鞋

蕾絲短襪

白色五分袖和背心洋裝

V領短袖襯衫

短袖POLO衫

單色短上衣

單色條紋短上衣

坦克背心

夏威夷衫

圓領T恤

短版T恤

無袖罩衫

熱褲

百慕達短褲

碎花裙

灰色牛仔短裙

短裙

百褶裙

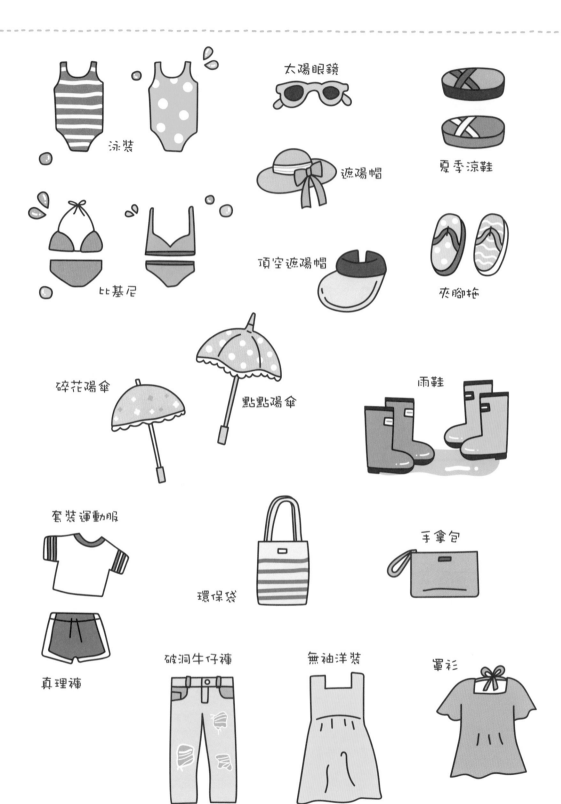

太陽眼鏡

夏季涼鞋

泳裝

遮陽帽

比基尼

頂空遮陽帽

夾腳拖

碎花陽傘

點點陽傘

雨鞋

套裝運動服

環保袋

手拿包

真理褲

破洞牛仔褲

無袖洋裝

罩衫

楔型涼鞋

藤編包

度假長洋裝

櫻桃細肩帶
洋裝

編織草帽

高跟鞋

夏季制服

夏季褲裝

綁帶洋裝

夏季裙裝

牛角扣外套

短版針織外套

鈕扣
長裙

針織背心

羔羊毛外套

毛衣

短版羽絨外套

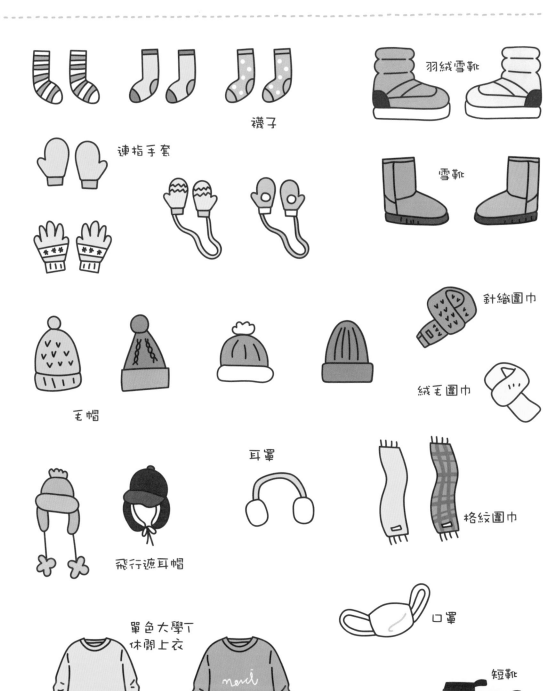

襪子

連指手套

羽絨雪靴

雪靴

針織圍巾

絨毛圍巾

毛帽

耳罩

格紋圍巾

飛行遮耳帽

單色大學T
休閒上衣

口罩

短靴

長靴

燈芯絨長褲

冬季制服

針織衫十洋裝

針織洋裝

長版羽絨外套

連身褲
搭高領毛衣

滑雪服

粗呢洋裝

睡衣&運動服

蕾絲睡衣

成套睡衣

蕾絲睡裙

夏季睡衣套裝　熊熊連帽睡衣

兒童連身衣

嬰兒內衣褲

冬季睡衣

睡眠保暖襪

運動套裝

高爾夫球服

短袖足球服

長袖足球服

籃球球衣

籃球鞋

棒球球衣

足球鞋

運動內衣

運動短褲

洗臉用髮帶

鬆垮垮的T恤

襯衣

室內用拖鞋

抽繩縮口
運動長褲

膝蓋鬆掉的
褲子

務農用縮腿褲

男性內褲

瑜伽套裝

蕾絲真絲洋裝

女性內衣

瑜伽襪

五趾襪

運動襪

提高生活品質・益智的休閒生活

瑜伽伸展

鋼管舞蹈

跳躍

旋轉

球類運動

槌球

游泳

鴨子船

衝浪

滑水

滑雪板

攀岩

登山

山頂

韓國山泉水區的
老人健康運動

釣魚

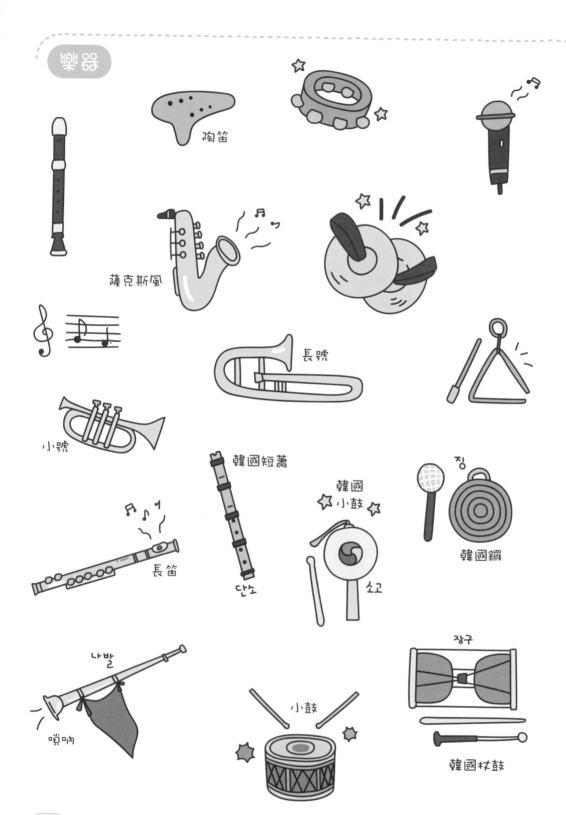

陶笛

薩克斯風

長號

小號

韓國短簫

長笛

단소

韓國小鼓

소고

징

韓國鑼

나발

嗩吶

小鼓

장구

韓國杖鼓

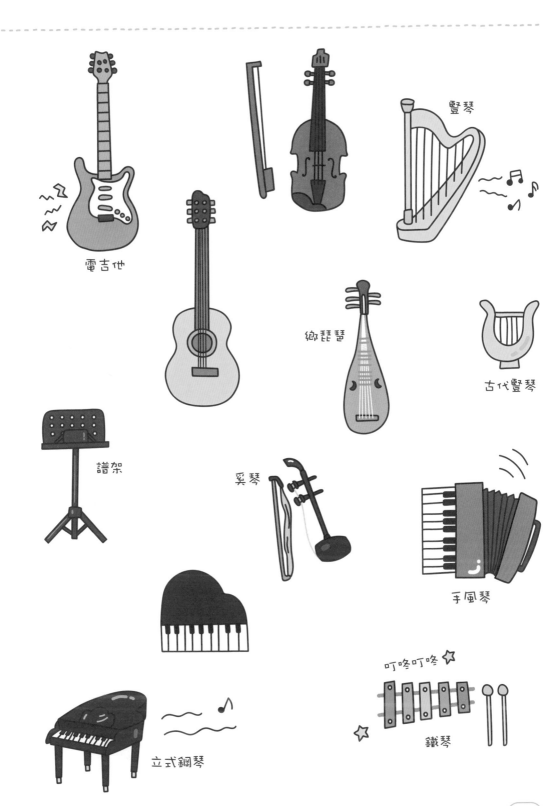

電吉他

豎琴

鄉琵琶

古代豎琴

譜架

奚琴

手風琴

立式鋼琴

叮咚叮咚

鐵琴

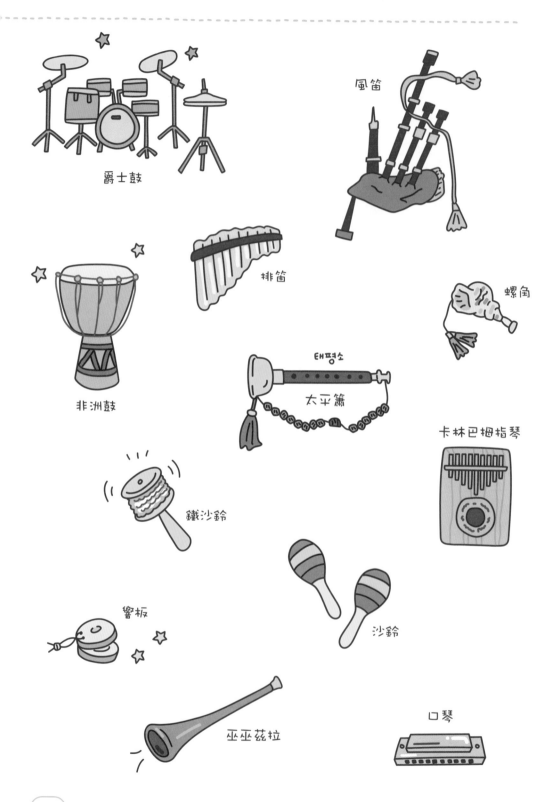

爵士鼓

風笛

排笛

螺角

非洲鼓

태평소
太平簫

卡林巴姆指琴

鐵沙鈴

響板

沙鈴

巫巫茲拉

口琴

命運開的玩笑
海盜桶

HALLI GALLI

德國心臟病

緊張刺激的
跳跳猴
大作戰

企鵝敲冰塊

按下去就咬你

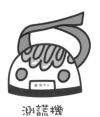

測謊機

疊疊樂

鱷魚拔牙

韓國傳統遊戲
擲柶戲

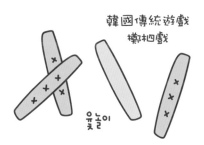

유놀이

花牌

화투

撲克牌

不可以出老千喔

意志力之戰
圍棋

讓我一手吧！

麻將

西洋棋

象棋

將軍～

丟石子遊戲

공기놀이

跳房子

遊戲機台

打彈珠

拉密數字牌

錢

大富翁

圖釘

圓規

油性蠟筆

剪刀

釘書機

美工刀

放大鏡

墨水
和鋼筆

膠水

便條紙

量角器

修正帶

夾子

紙膠帶

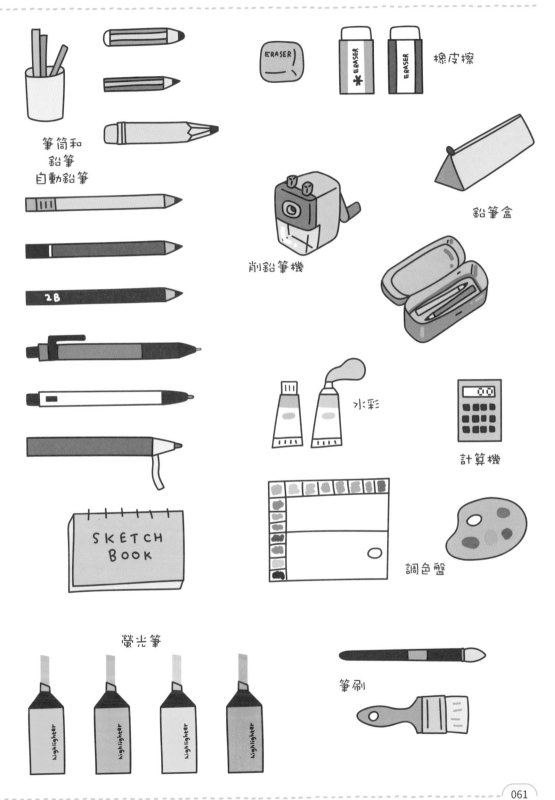

筆筒和
鉛筆
自動鉛筆

2B

ERASER
ERASER
ERASER

橡皮擦

鉛筆盒

削鉛筆機

水彩

計算機

SKETCH BOOK

調色盤

螢光筆

highlighter highlighter highlighter highlighter

筆刷

六孔手札

印章

信紙

按鍵密碼鎖

緞帶

標籤貼紙

貼紙

便利貼

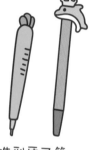
造型原子筆

滑鼠和
滑鼠墊

喀〜嚓〜
裁紙機

名片夾

迴紋針

書擋

檔案夾

鑰匙圈

書和筆記本

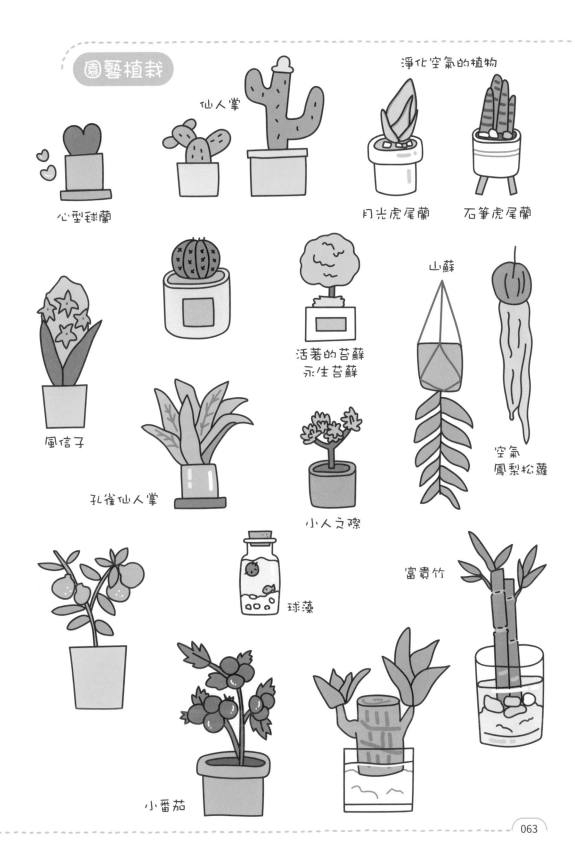

園藝植栽

仙人掌

淨化空氣的植物

心型毬蘭

月光虎尾蘭

石筆虎尾蘭

風信子

活著的苔蘚
永生苔蘚

山蘇

空氣
鳳梨松蘿

孔雀仙人掌

小人之際

球藻

富貴竹

小番茄

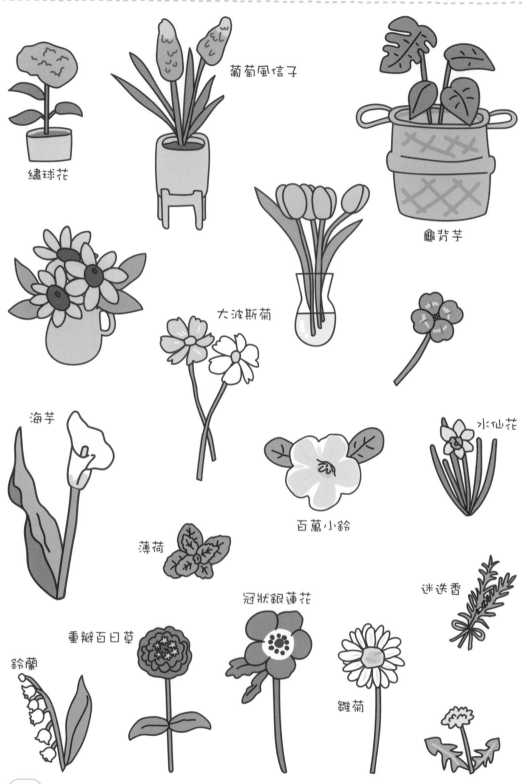

繡球花

葡萄風信子

龜背芋

大波斯菊

海芋

百萬小鈴

水仙花

薄荷

迷迭香

冠狀銀蓮花

重瓣百日草

鈴蘭

雛菊

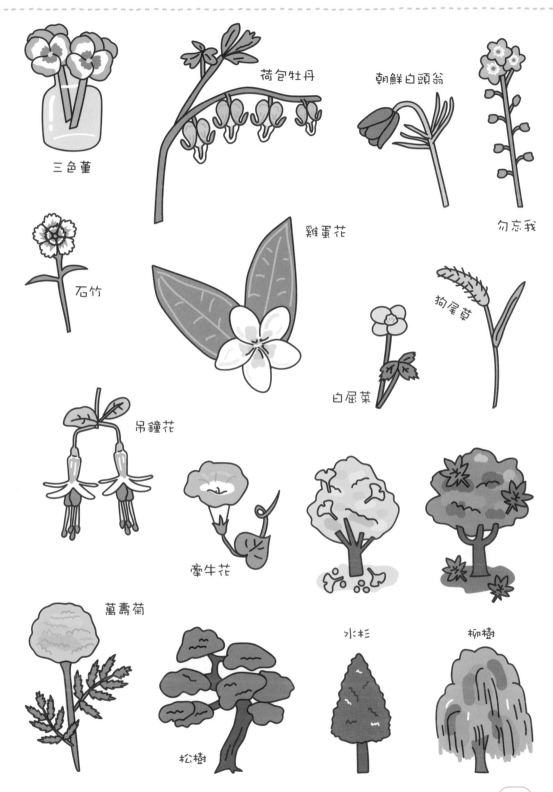

三色菫

荷包牡丹

朝鮮白頭翁

勿忘我

石竹

雞蛋花

拘尾草

白屈菜

吊鐘花

牽牛花

萬壽菊

松樹

水杉

柳樹

PART 4

天天吃也吃不膩的**美味食物**

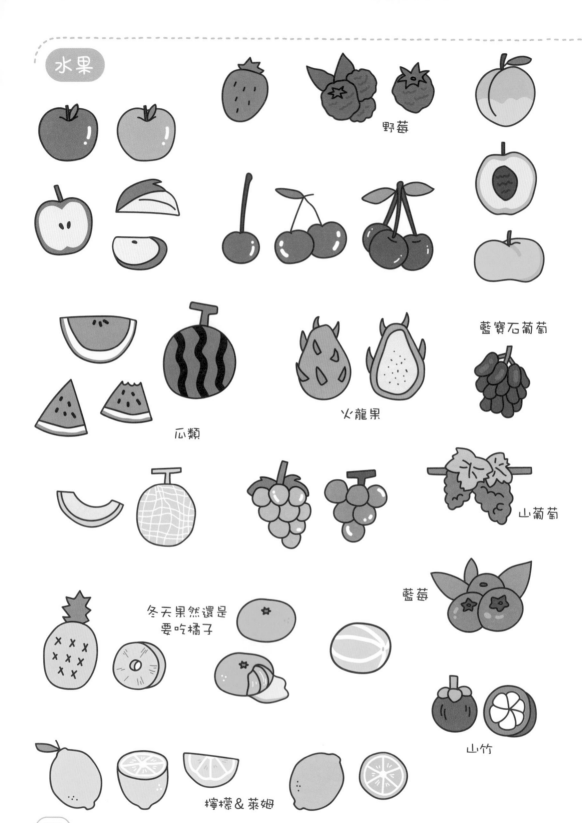

水果

野莓

藍寶石葡萄

瓜類

火龍果

山葡萄

藍莓

冬天果然還是
要吃橘子

山竹

檸檬＆萊姆

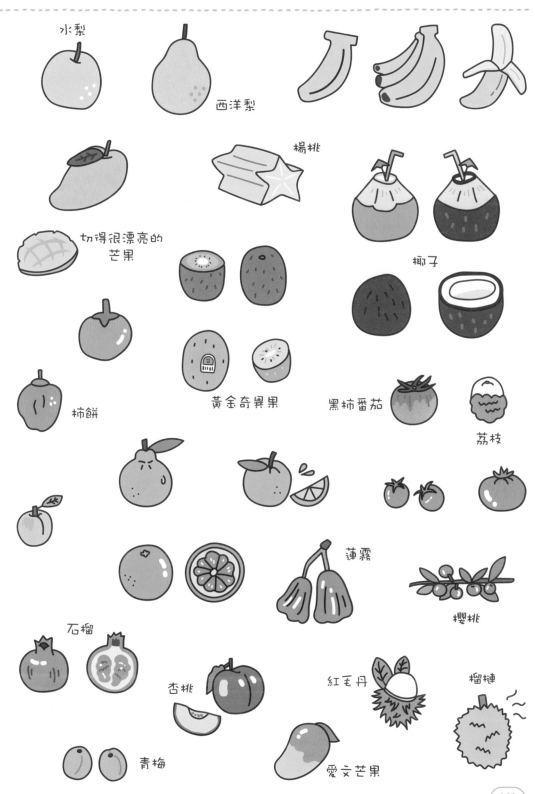

水梨

西洋梨

楊桃

切得很漂亮的
芒果

椰子

柿餅

黃金奇異果

黑柿番茄

荔枝

蓮霧

櫻桃

石榴

杏桃

紅毛丹

榴槤

青梅

愛文芒果

蛋糕

瑪德蓮

司麗露

鯛魚燒

閃電泡芙

紅豆　　　奶油

馬卡龍

刨冰

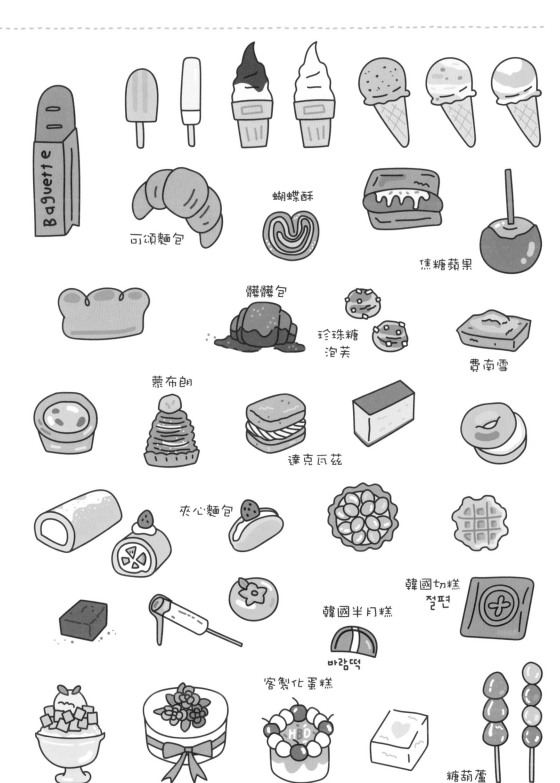

蝴蝶酥

可頌麵包

焦糖蘋果

髒髒包

珍珠糖
泡芙

費南雪

蒙布朗

達克瓦茲

夾心麵包

韓國切糕
절편

韓國半月糕

바람떡

客製化蛋糕

糖葫蘆

水果沙拉

紐奧良香料雞肉沙拉

雞胸肉沙拉

鮮蝦酪梨沙拉

瑞可塔起司沙拉

減重沙拉盤

科布沙拉

減重菜單

煙燻鮭魚沙拉

減重便當

減重自助餐

卡布里沙拉

水果沙拉碗

地瓜沙拉碗

沙拉杯

通心粉沙拉

青花菜南瓜沙拉

三明治餐盒

優格佐大量堅果

優格碗

10,000卡路里

披薩

波浪薯條

番茄醬　黃芥末醬　美乃滋

雞塊

薯餅

薯條

炸雞就是要
一半原味一半沾醬

塔可

墨西哥捲餅

三明治

 炸薯角

 羊肉串

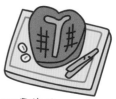 丁骨牛排

 炸薯球

烤小腸

排骨

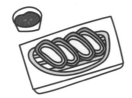

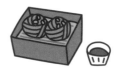

洋蔥圈

炸醬飯

炸醬麵

玉米片和起司醬

烤奶油魷魚

 炸醬飯

外帶炒麵盒

炸鮮奶

各式罐頭

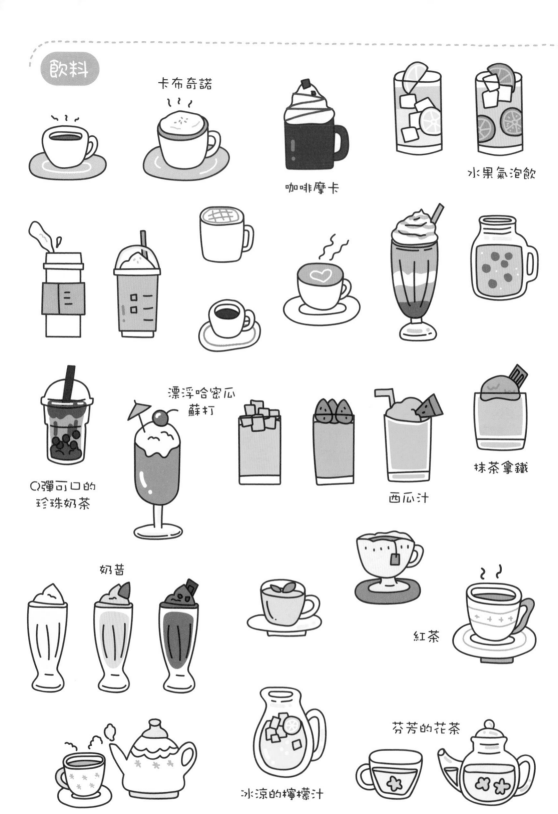

飲料

卡布奇諾

咖啡摩卡

水果氣泡飲

漂浮哈密瓜蘇打

Q彈可口的珍珠奶茶

西瓜汁

抹茶拿鐵

奶昔

紅茶

芬芳的花茶

冰涼的檸檬汁

400次咖啡

黑糖珍奶

水果聖代

爆米香拿鐵

濃縮康寶藍

阿芙佳朵

獨角獸
星冰樂

綿綿冰

百香果飲

雞尾酒

威士忌

蘋果汁

韓國香蕉牛奶

馬格利酒

SO
JU

BEER

WATER

SPARK
ING
WATER

紅蘿蔔汁

麵茶

超商咖啡

煉乳拿鐵

화채

水果花菜

오미자차

五味子茶

수정과

水正果

식혜

食醯／甜米露

떡수단

韓國水糰

쌍화차

韓國雙和茶

抹茶

韓國梨熟茶

배숙

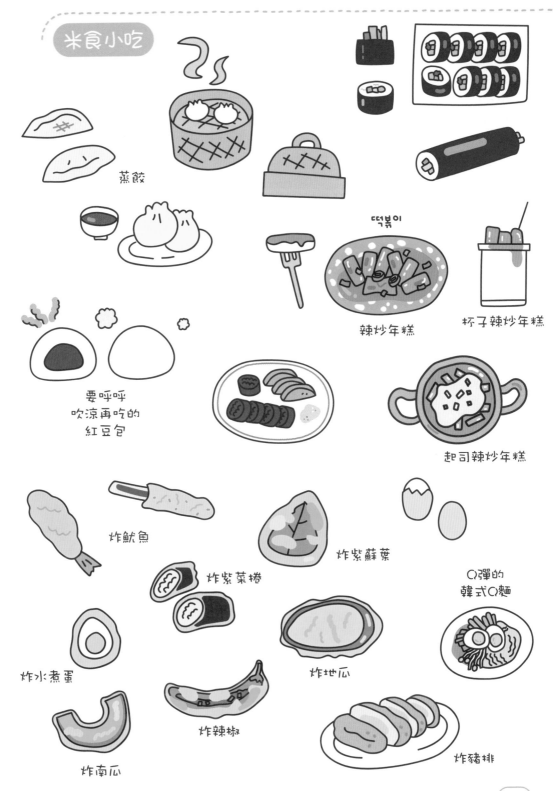

米食小吃

蒸餃

떡볶이

辣炒年糕

杯子辣炒年糕

要呼呼
吹涼再吃的
紅豆包

起司辣炒年糕

炸魷魚

炸紫蘇葉

炸紫菜捲

Q彈的
韓式Q麵

炸水煮蛋

炸地瓜

炸辣椒

炸南瓜

炸豬排

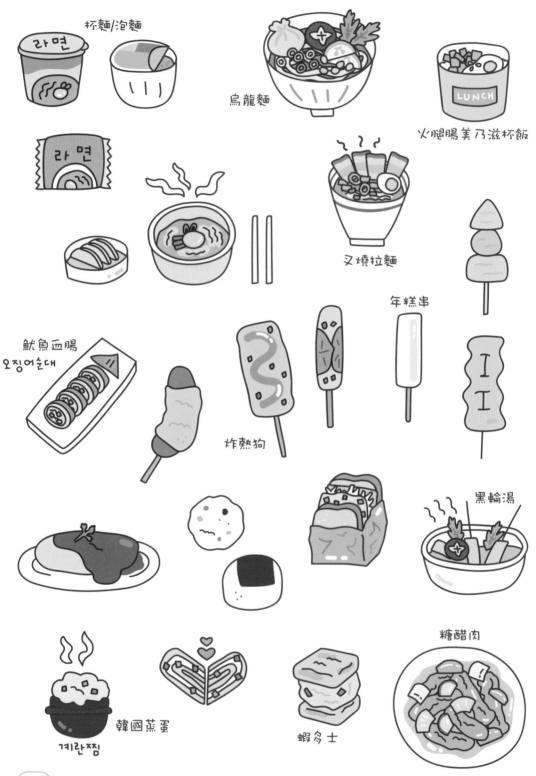

杯麵/泡麵

烏龍麵

火腿腸美乃滋杯飯

LUNCH

叉燒拉麵

年糕串

魷魚血腸
오징어순대

炸熱狗

黑輪湯

糖醋肉

韓國蒸蛋

계란찜

蝦多士

鬆餅

호떡
韓國糖餅

炸豬排三明治

爆漿起司球

章魚燒

花生燒

빈대떡

粟米燒

雞蛋三明治

綠豆煎餅

수수부꾸미
高粱煎餅

豬肉圓煎餅

各式煎餅

동그랑땡

年糕香腸串

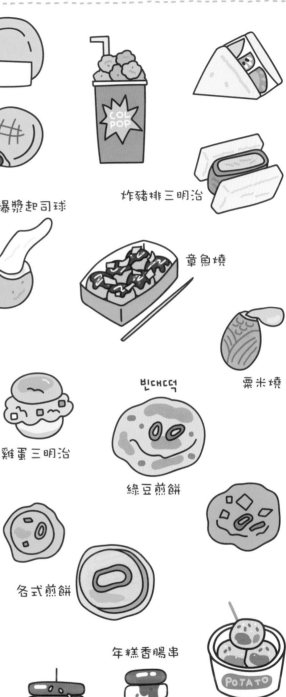
烤馬鈴薯

麻花捲

PART 5

縱橫世界的每一天・旅行記錄

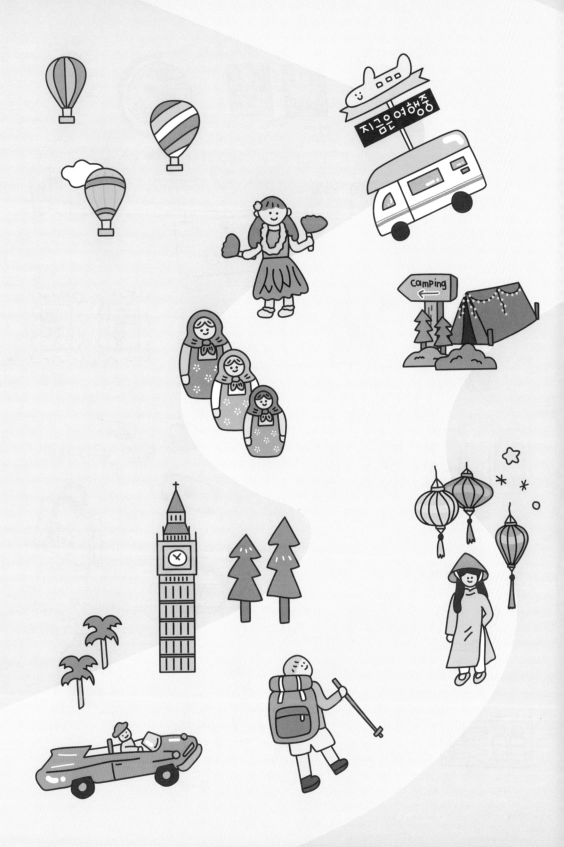

護照

機票

窗邊座位 VS 走道座位

郵票

旅行前最讓人心動的瞬間

旅行和購物

DUTY FREE

睡覺小幫手

腰包

眼罩 頸枕

行李吊牌

旅行盥洗組

行李箱

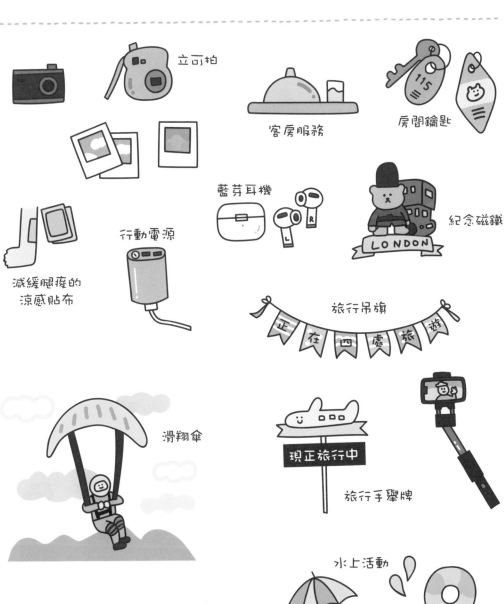

立可拍

客房服務

房間鑰匙
115

藍芽耳機
L R

紀念磁鐵
LONDON

減緩腿痠的
涼感貼布

行動電源

旅行吊旗
正 在 四 處 旅 遊

滑翔傘

現正旅行中
旅行手舉牌

水上活動

防曬乳
SUN 50+

世宗大王

李舜臣將軍

慶州瞻星臺

濟州島石爺

南山塔

順昌
辣椒醬

太極扇

釜山廣安大橋

天下大將軍
與地下女將軍

驪州陶瓷

浦項虎尾岬

鬱陵島

雪嶽山搖晃岩

襄陽
SURFYY BEACH

慶州大陵苑

大關嶺羊群牧場

原州小金山懸索吊橋

濟州紅燈塔

DMZ

巨濟島風之丘

固城恐龍腳印

蔚山艮絕岬

濟州島漢拏山

蔚珍愛心海濱

利川米

寶城綠茶園

太白風
之丘

盈德竹蟹

筏橋泥蚶

獨島

濟州白帶魚

丹陽八景

統營斜坡滑車

潭陽竹綠苑

宜寧鬼怪森林

南海德國村

統營展望纜車

亞洲之旅

握壽司

木屐

富士山

糰子

神社

東京鐵塔

男兒節
鯉魚旗

揮著手
招來客人和財運

達摩不倒翁

招財貓

迎風奔馳
的嘟嘟車

虎標萬金油

芒果糯米飯

印度薄餅
和咖哩

泰國曼谷大鞦韆

臺灣
101大樓

越南
河粉/米線

越南斗笠

蒙古的
沙漠和夜空

蒙古駱駝

幸運餅乾

good luck!

蒙古包

泰國曼谷
鄭王廟
黎明寺

越南長襖

中國上海
東方明珠

香菜

中國北京

越南
竹籃船

3150

泰國水上市場

臺灣平溪天燈

越南會安燈籠

越南會安放水燈

菲律賓眼鏡猴

菲律賓巧克力山

香港尖沙咀鐘樓

澳門旅遊塔

新加坡魚尾獅

印尼國家紀念塔

馬來西亞雙峰塔

歐洲&美洲之旅

英國的計程車 Black cab！

白天和黑夜的
羅浮宮金字塔

紅色雙層巴士

起司

炸魚薯條

龐畢度藝術中心

凱旋門

倫敦眼

紅色電話亭

巴黎的莎士比亞書店
Shakespeare and Company

可以在羅浮宮
遇見的
蒙娜麗莎

大笨鐘

皇家衛兵

法國
聖米歇爾山

倫敦的地標
倫敦鐵橋

夏洛克・福爾摩斯

艾菲爾鐵塔

西班牙海鮮飯

夏威夷

波蘭
陶瓷器

義大利Gelato
冰淇淋

比薩斜塔

羅馬
真理之口

捷克Trdelnik
肉桂捲

奧地利薩赫蛋糕

德國啤酒節

荷蘭
阿姆斯特丹

羅馬競技場

俄羅斯娃娃

冰島極光

瑞士

土耳其
棉花堡

土耳其
熱氣球

聖地牙哥
朝聖之路

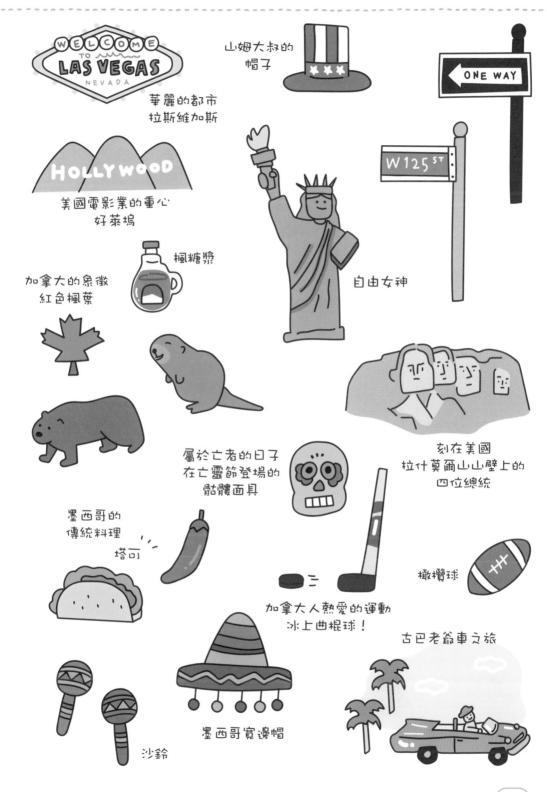

華麗的都市
拉斯維加斯

山姆大叔的
帽子

美國電影業的重心
好萊塢

楓糖漿

加拿大的象徵
紅色楓葉

自由女神

刻在美國
拉什莫爾山山壁上的
四位總統

屬於亡者的日子
在亡靈節登場的
骷髏面具

墨西哥的
傳統料理
塔可

加拿大人熱愛的運動
冰上曲棍球！

橄欖球

古巴老爺車之旅

墨西哥寬邊帽

沙鈴

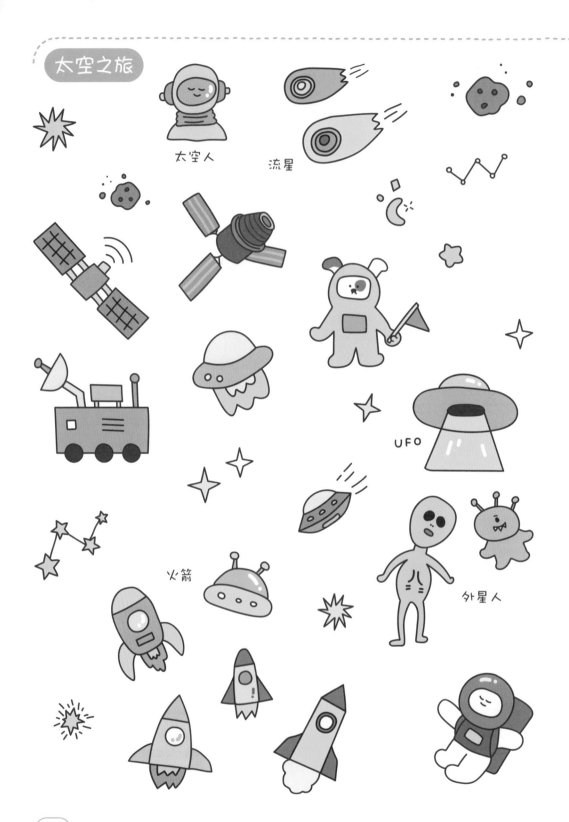

太空之旅

太空人

流星

UFO

火箭

外星人

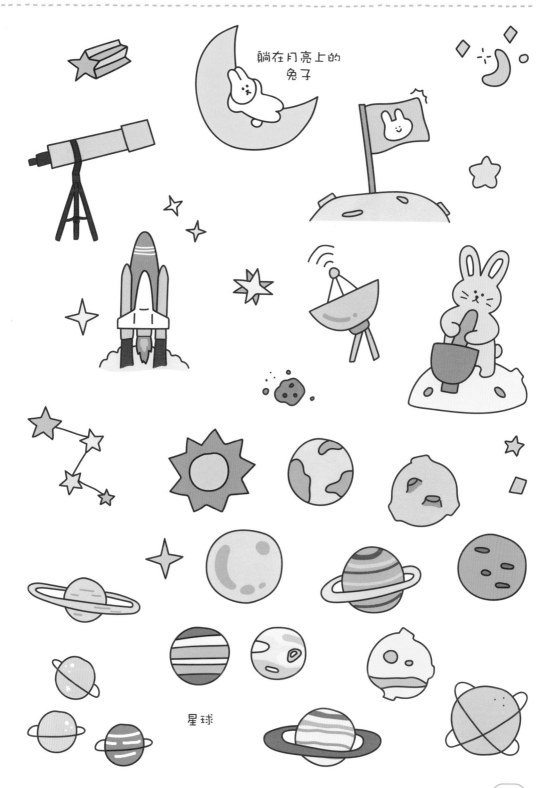

躺在月亮上的
兔子

星球

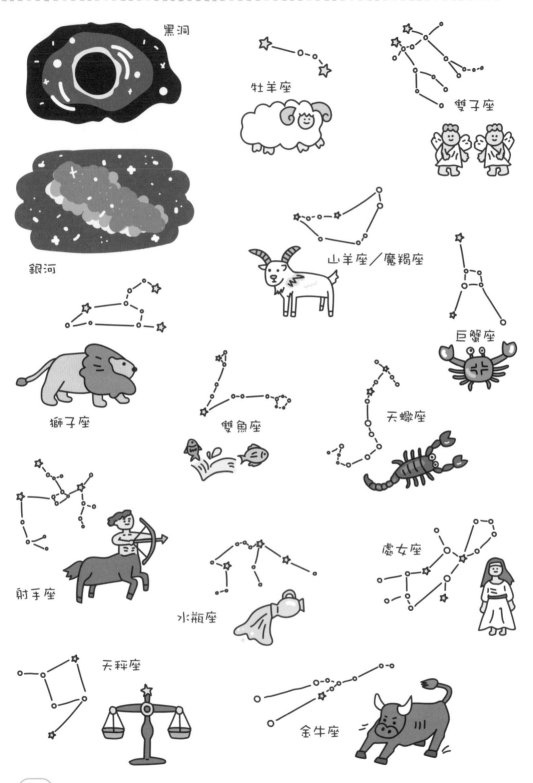

黑洞

牡羊座

雙子座

銀河

山羊座／魔羯座

巨蟹座

獅子座

雙魚座

天蠍座

射手座

水瓶座

處女座

天秤座

金牛座

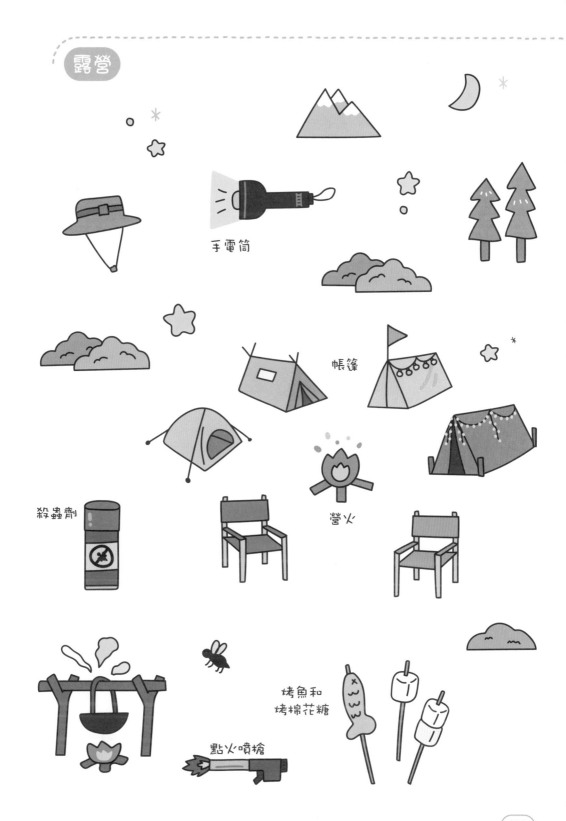

露營

手電筒

帳篷

殺蟲劑

營火

烤魚和
烤棉花糖

點火噴槍

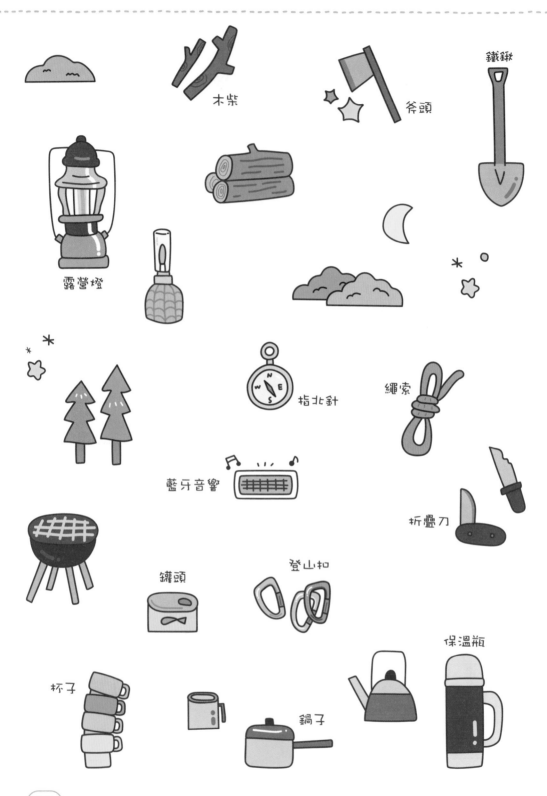

木柴

斧頭

鐵鍬

露營燈

指北針

繩索

藍牙音響

折疊刀

罐頭

登山扣

保溫瓶

杯子

鍋子

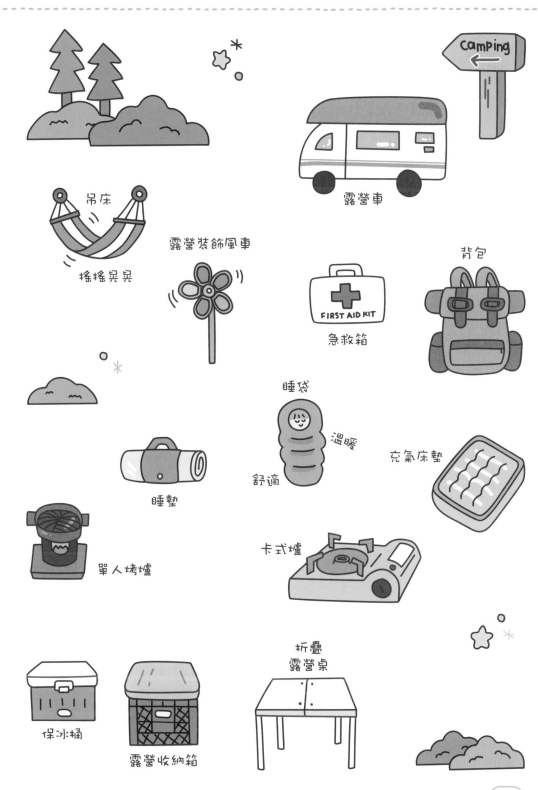

露營車

Camping

吊床

搖搖晃晃

露營裝飾風車

急救箱

FIRST AID KIT

背包

睡袋

溫暖

充氣床墊

舒適

睡墊

單人烤爐

卡式爐

折疊
露營桌

保冰桶

露營收納箱

適合畫在手帳裡的人物與動物

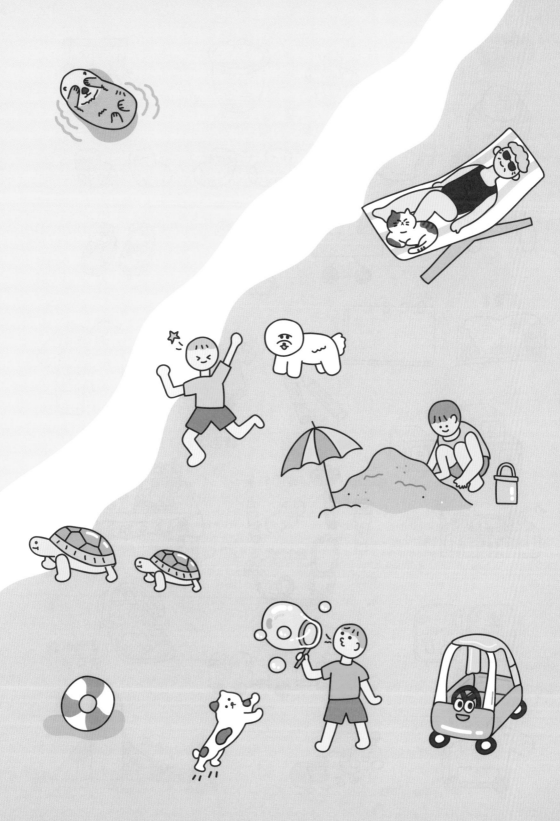

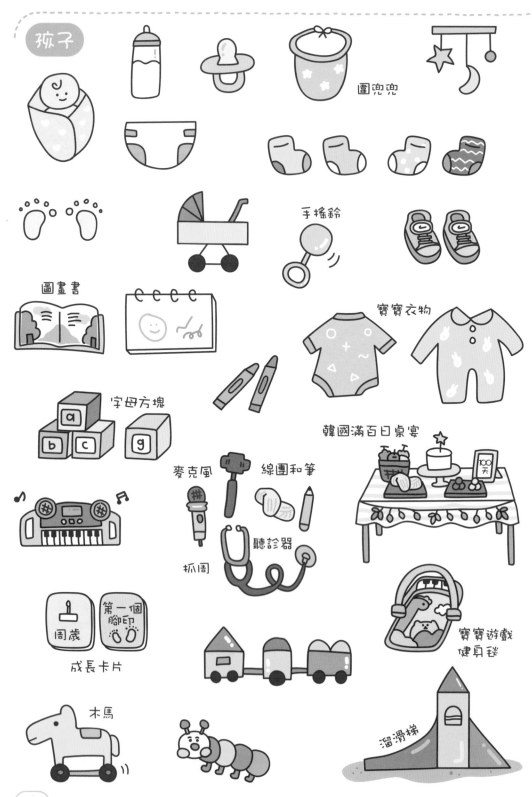

孩子

圍兜兜

手搖鈴

圖畫書

寶寶衣物

字母方塊

韓國滿百日桌宴

麥克風

線團和筆

聽診器

抓周

成長卡片

周歲

第一個腳印

寶寶遊戲健身毯

木馬

溜滑梯

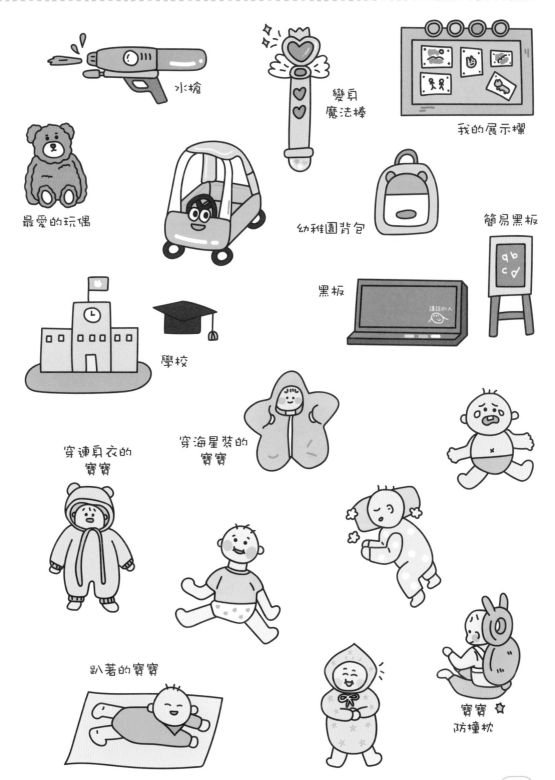

水槍

變身
魔法棒

我的展示欄

最愛的玩偶

幼稚園背包

簡易黑板

黑板

學校

穿連身衣的
寶寶

穿海星裝的
寶寶

趴著的寶寶

寶寶 ✿
防撞枕

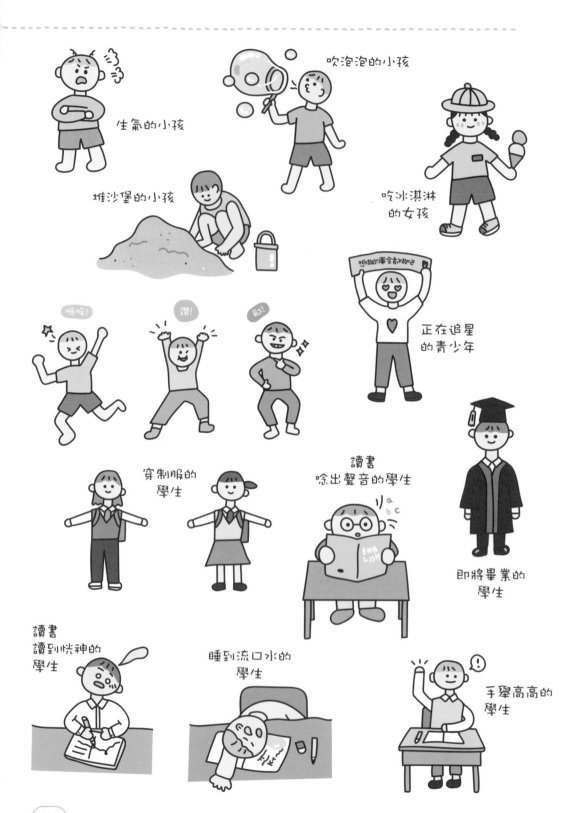

生氣的小孩

吹泡泡的小孩

吃冰淇淋
的女孩

堆沙堡的小孩

呀呼!

讚!

耶!

正在追星
的青少年

穿制服的
學生

讀書
唸出聲音的學生

即將畢業的
學生

讀書
讀到恍神的
學生

睡到流口水的
學生

手舉高高的
學生

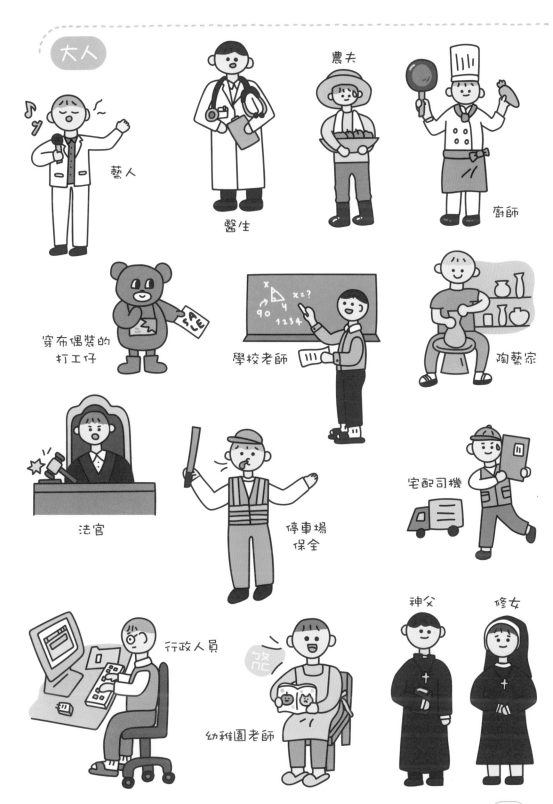

大人

藝人

醫生

農夫

廚師

穿布偶裝的
打工仔

學校老師

陶藝家

法官

停車場
保全

宅配司機

行政人員

幼稚園老師

神父

修女

氣象播報員

直播主／Youtuber

保鑣

作家

咖啡師

便利商店
打工仔

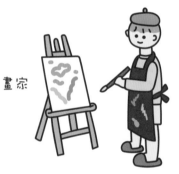

畫家

消防員

漁夫

髮型設計師

服裝設計師

魔術師

礦工

攝影師

護理師

僧侶

環境
清潔人員

警察

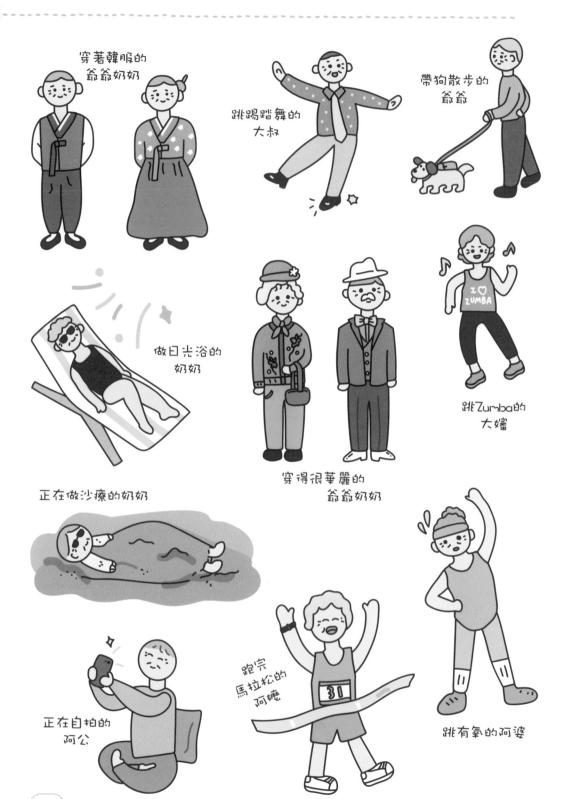

穿著韓服的
爺爺奶奶

跳踢踏舞的
大叔

帶狗散步的
爺爺

做日光浴的
奶奶

跳Zumba的
大嬸

正在做沙療的奶奶

穿得很華麗的
爺爺奶奶

正在自拍的
阿公

跑完
馬拉松的
阿嬤

跳有氧的阿婆

表情符號

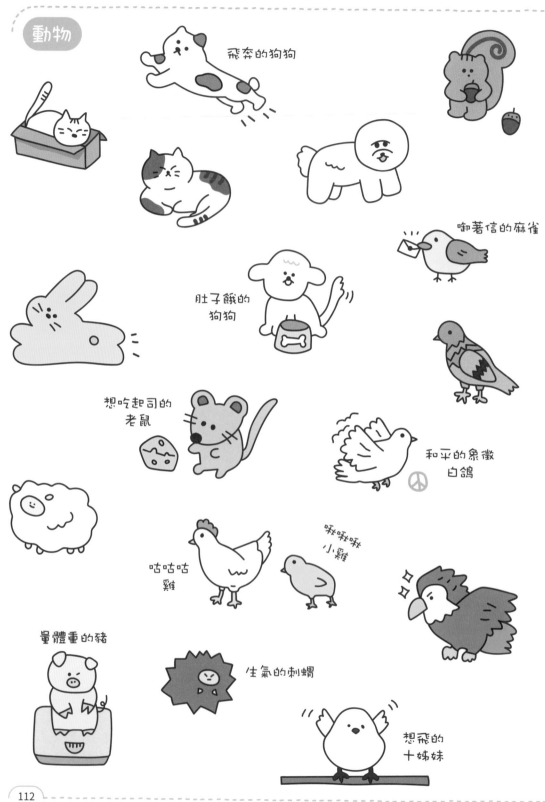

動物

飛奔的狗狗

啣著信的麻雀

肚子餓的
狗狗

想吃起司的
老鼠

和平的象徵
白鴿

咕咕咕
雞

啾啾啾
小雞

量體重的豬

生氣的刺蝟

想飛的
十姊妹

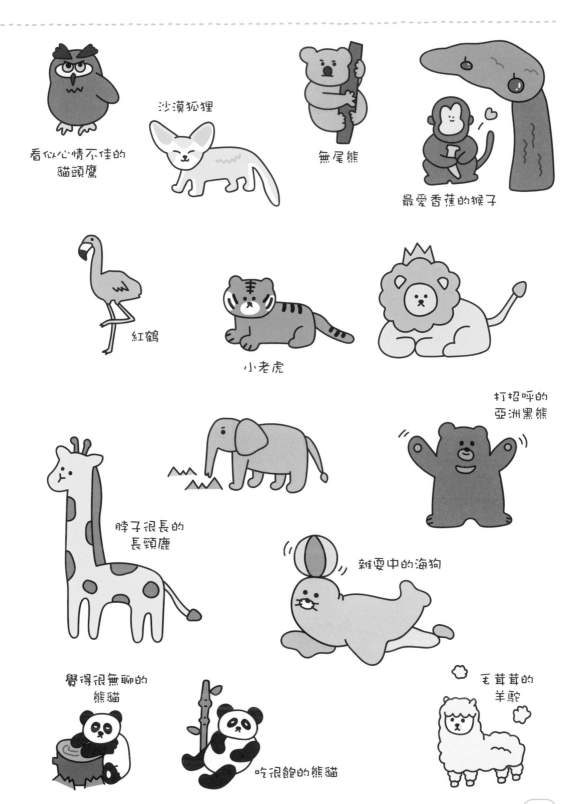

看似心情不佳的
貓頭鷹

沙漠狐狸

無尾熊

最愛香蕉的猴子

紅鶴

小老虎

打招呼的
亞洲黑熊

脖子很長的
長頸鹿

雜耍中的海狗

覺得很無聊的
熊貓

吃很飽的熊貓

毛茸茸的
羊駝

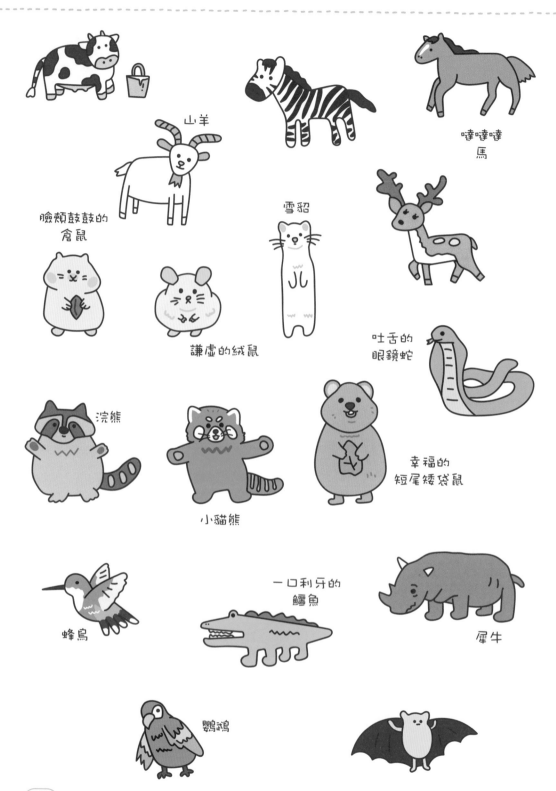

山羊

嗒嗒嗒
馬

雪貂

臉頰鼓鼓的
倉鼠

謙虛的絨鼠

吐舌的
眼鏡蛇

浣熊

小貓熊

幸福的
短尾矮袋鼠

蜂鳥

一口利牙的
鱷魚

犀牛

鸚鵡

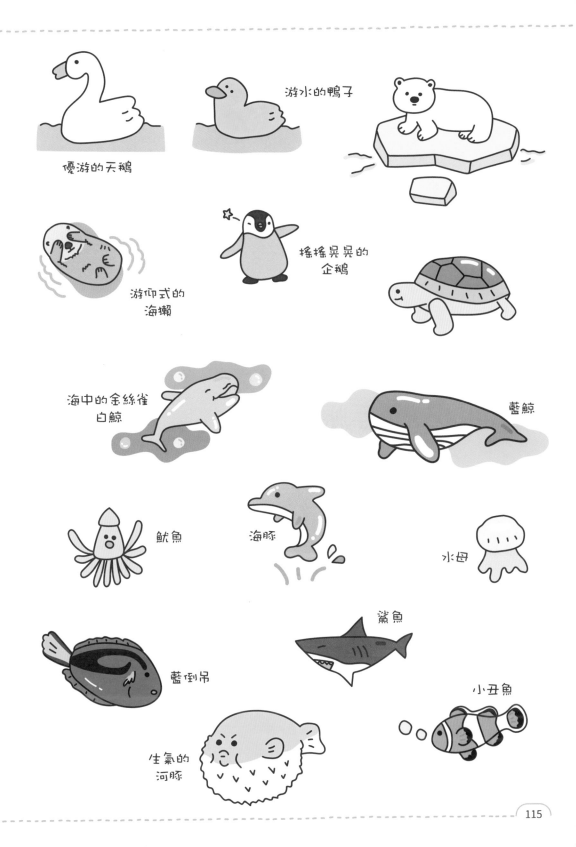

優游的天鵝

游水的鴨子

游仰式的
海獺

搖搖晃晃的
企鵝

海中的金絲雀
白鯨

藍鯨

魷魚

海豚

水母

藍倒吊

鯊魚

小丑魚

生氣的
河豚

記錄365天的手帳圖案

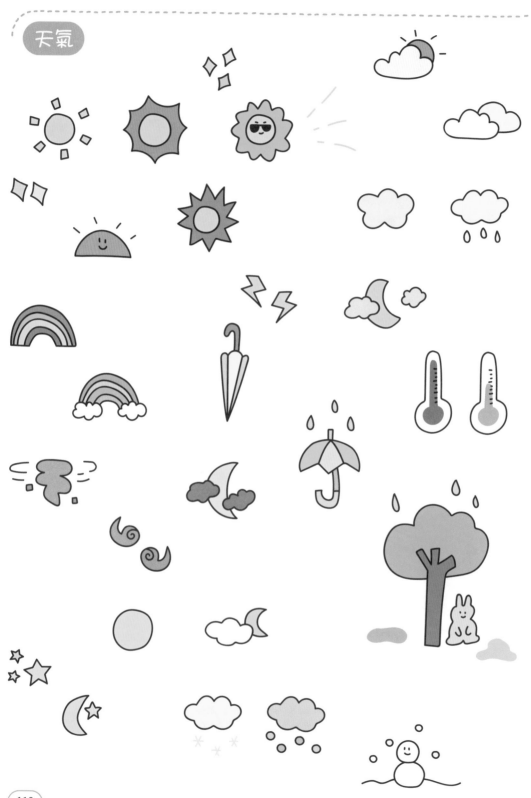

舒服的
春季郊遊

在燒燙燙的
柏油路上融化的
冰淇淋

嘿～嘿～

要下雨了嗎？

有點痠痛
痠痛的

海上漂浮

吹一下涼爽的電風扇

可愛的
雨具

孤獨的
稻草人

跟風雨
交戰中

圓滾滾的
雪人

一邊看漫畫
一邊吃橘子

冬天就是
要吃鯛魚燒

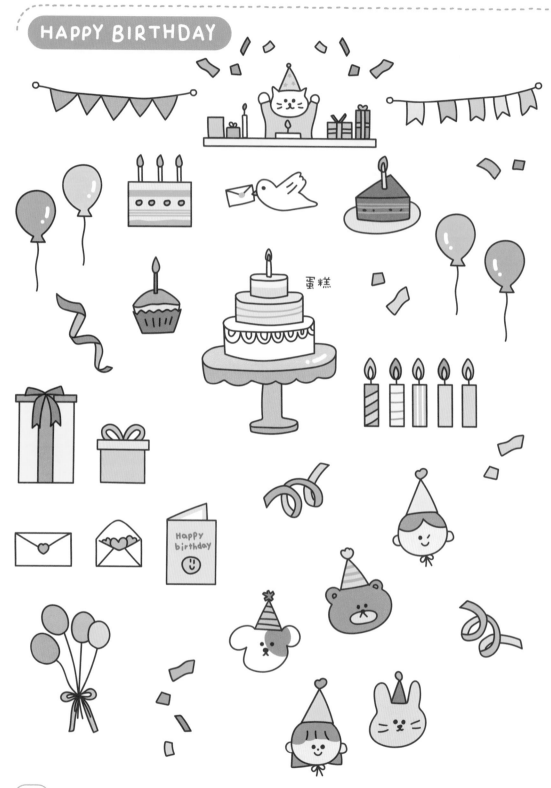

蛋糕

Happy
birthday

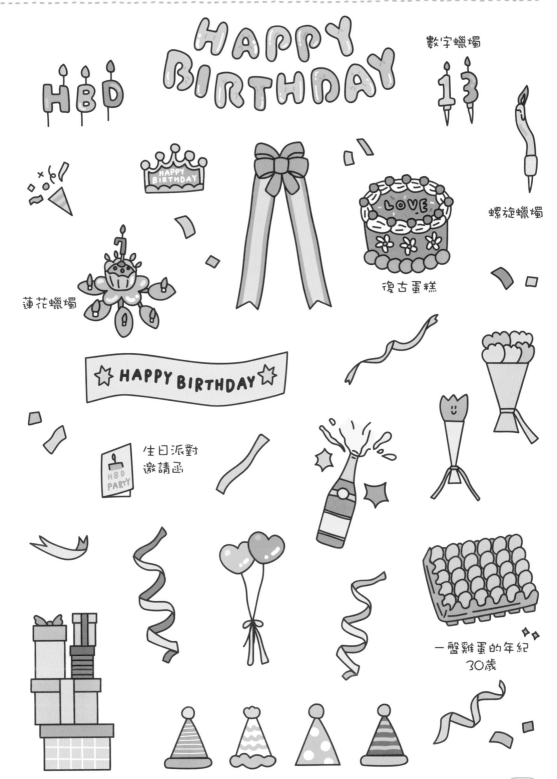

數字蠟燭

螺旋蠟燭

復古蛋糕

蓮花蠟燭

HAPPY BIRTHDAY

生日派對
邀請函

一盤雞蛋的年紀
30歲

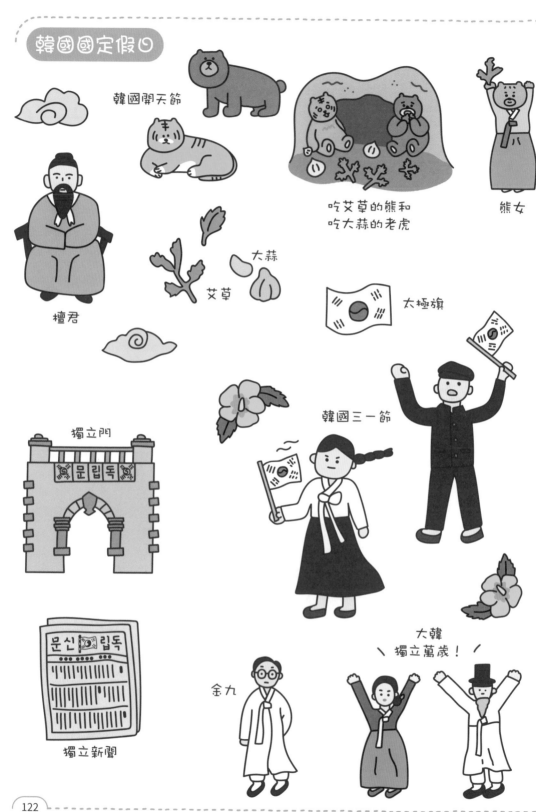

韓國國定假日

韓國開天節

吃艾草的熊和
吃大蒜的老虎

熊女

檀君

大蒜

艾草

太極旗

獨立門

문립독

韓國三一節

金九

大韓
獨立萬歲!

獨立新聞

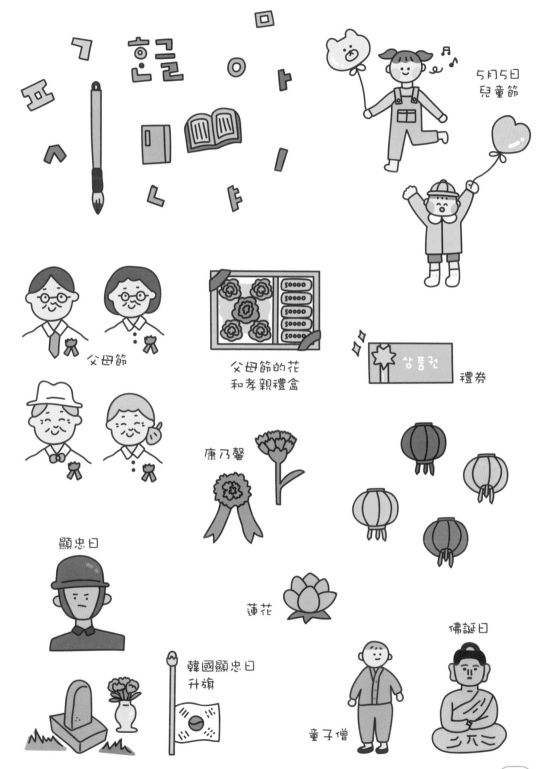

5月5日
兒童節

父母節

父母節的花
和孝親禮盒

商品券 禮券

康乃馨

顯忠日

韓國顯忠日
升旗

蓮花

佛誕日

童子僧

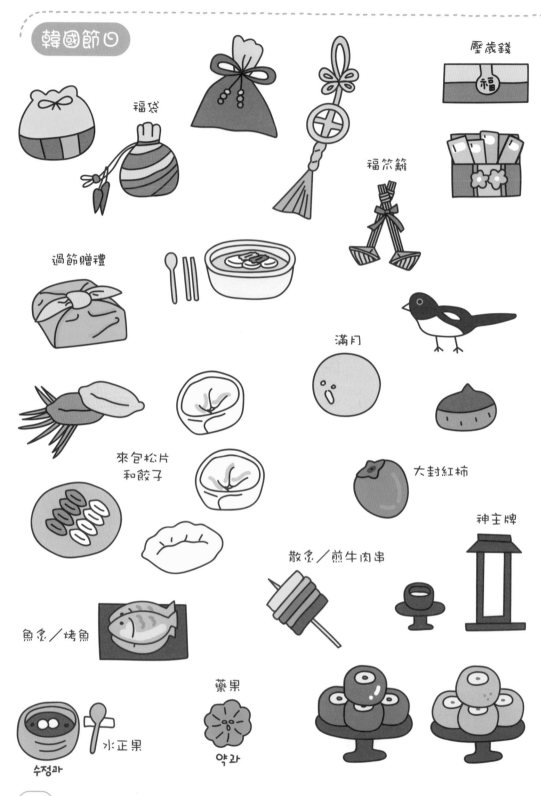

韓國節日

福袋

壓歲錢

福笊籬

過節贈禮

滿月

來包松片
和餃子

大封紅柿

神主牌

散炙／煎牛肉串

魚炙／烤魚

藥果

水正果

수정과

약과

青紗燈籠
청사초롱

端午節吃的
戌衣翠糕／艾草糕
수리취떡

櫻桃花菜
앵두화채

冬至紅豆粥

油菓
유과

用菖蒲水洗頭

節日禮品組合

彩袖短褂
색동저고리

韓國
元宵節

要咬碎
並吃掉堅果

花生

核桃

五穀飯

八寶飯

生栗子

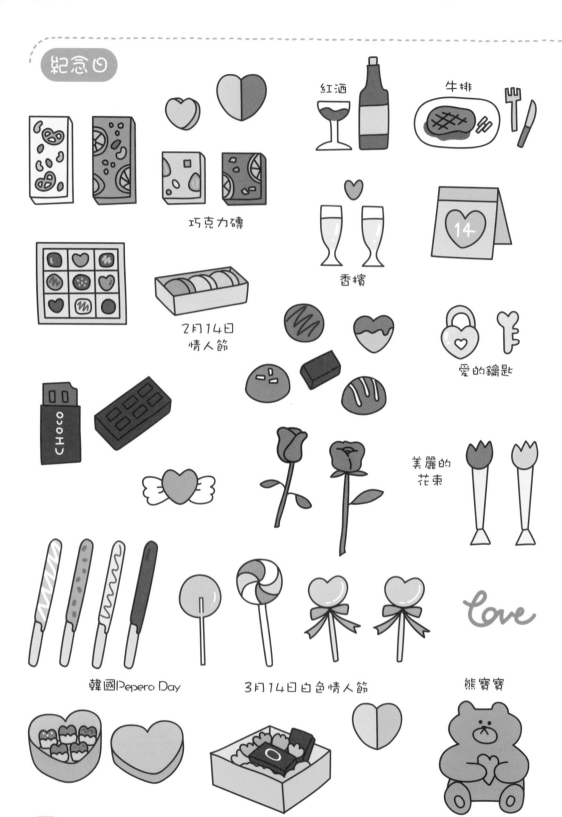

巧克力磚

紅酒

牛排

14

2月14日
情人節

香檳

愛的鑰匙

CHOCO

美麗的
花束

韓國Pepero Day

3月14日白色情人節

Love

熊寶寶

特別的一天
屬於我的禮物

粉紅絲帶
運動

#沒有乳癌的
世界

REMEMBER
20140416

投票함

選票用紙

選舉票匭

復活節彩蛋

秋收感恩節

4月4日
黑色情人節

成人之日
三樣禮物

4月1日
愚人節

HELLO

3月3日
五花肉節

11月11日
長條年糕節

HALLOWEEN

毛毛的！

R.I.P

呼嘻嘻嘻~

CANDY

TRICK OR TREAT!

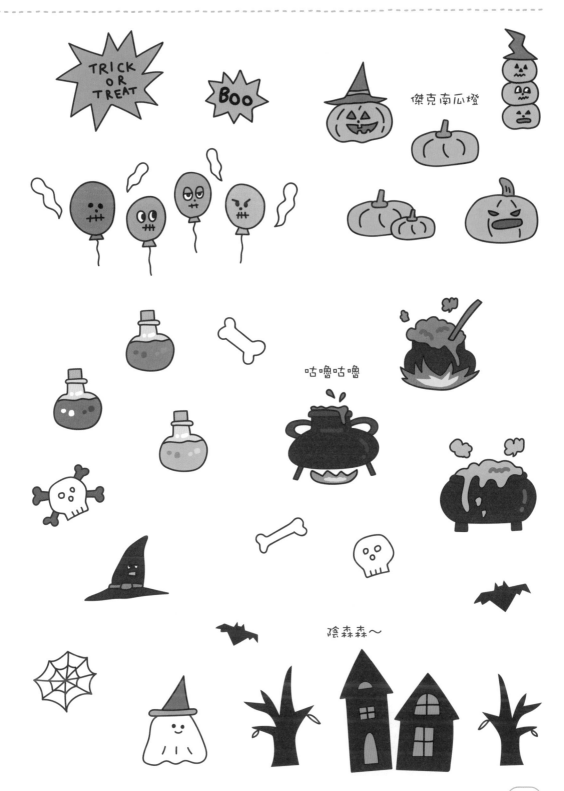

傑克南瓜燈

咕嚕咕嚕

陰森森～

聖誕節

聖誕吊飾

冬青樹漿果

聖誕花圈

MERRY CHRISTMAS

裝飾聖誕樹

溫暖的蠟燭

聖誕糖霜餅乾

MERRY CHRISTMAS

MERRY CHRISTMAS

壁爐

雪人

聖誕襪

用紅鼻子
照亮路程的
魯道夫

禮物袋　　　雪橇

聖誕老公公

好多給乖孩子的禮物

煙囪

閃閃發亮的燈飾

下著雪的
水晶球

裝飾手帳時需要的**便利貼**和**對話框**

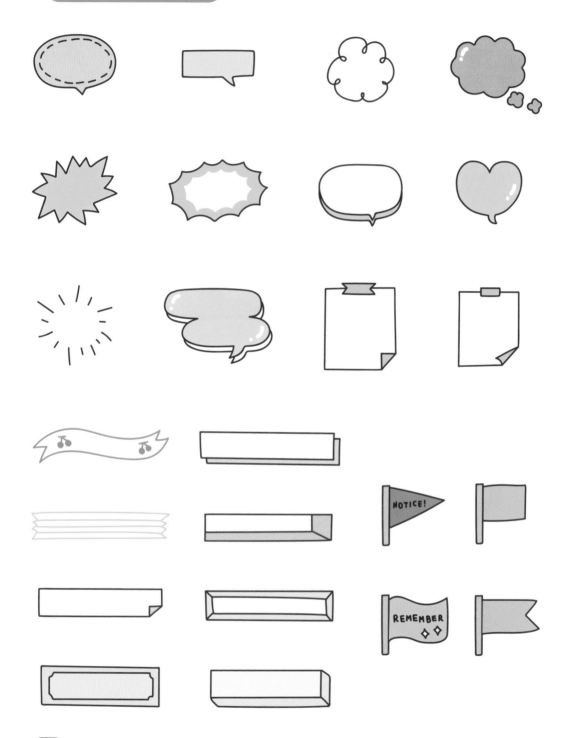

a b c d e f g

h i j k l m n

o p q r s t u

v w x y z

A B C D E F G

H I J K L M N

O P Q R S T U

V W X Y Z

隨手畫出
小清新

1 分鐘學會**韓式塗鴉技法**，
表情動作 × 美食小物 × 療癒風景
超可愛的插畫練習 2000

作　　　　者	李抒昀	The Beloved ／ LEE SEO YOUN
翻　　　　譯	徐小為	Hsu Shiao Wei
責 任 編 輯	蔡穎如	Ruru Tsai, Senior Editor
封 面 設 計	林雅錚	Ancy Pi
內 頁 編 排	林詩婷	Amanda Lin
行 銷 企 劃	辛政遠	Ken Hsin, Marketing Executive
	楊惠潔	Gaga Yang, Marketing Executive
總 編 輯	姚蜀芸	Amy Yau, Managing Editor
副 社 長	黃錫鉉	Caesar Huang, Deputy President
總 經 理	吳濱伶	Stevie Wu, Managing Director
首 席 執 行 長	何飛鵬	Fei-Peng Ho, CEO

出　　　　版　創意市集
發　　　　行　英屬蓋曼群島商家庭傳媒股份有限公司城邦分公司
　　　　　　　Distributed by Home Media Group Limited Cite Branch
地　　　　址　104 臺北市民生東路二段 141 號 7 樓
　　　　　　　7F No. 141 Sec. 2 Minsheng E. Rd. Taipei 104 Taiwan

讀者服務專線　0800-020-299 周一至周五 09:30 ～ 12:00、13:30 ～ 18:00
讀者服務傳真　(02)2517-0999、(02)2517-9666
E－m a i l　創意市集 ifbook@hmg.com.tw
城 邦 書 店　城邦讀書花園 www.cite.com.tw
地　　　　址　104 臺北市民生東路二段 141 號 7 樓
電　　　　話　(02) 2500-1919　營業時間：09:00 ～ 18:30

I S B N　978-986-5534-23-3
版　　　　次　2021 年 1 月初版 1 刷
定　　　　價　新台幣 340 元／港幣 113 元

製 版 印 刷　凱林彩印股份有限公司

◎ 書籍外觀若有破損、缺頁、裝訂錯誤等不完整現象，想要換書、退書或有大量購書需求等，請洽讀者服務專線。

國家圖書館預行編目 (CIP) 資料

隨手畫出小清新：1 分鐘學會韓式塗鴉技法，
表情動作 X 美食小物 X 療癒風景，超可愛的插畫練習
2000 / 李抒昀著；徐小為譯． -- 初版．--
臺北市：創意市集出版：家庭傳媒城邦分公司發行，
2021.01
　　面；　公分

ISBN 978-986- 5534-23-3 (平裝)

1. 插畫　2. 繪畫技法

547.45　　　　　　　　　　　109016144

香港發行所　城邦 (香港) 出版集團有限公司
香港灣仔駱克道 193 號東超商業中心 1 樓
電話：(852) 2508-6231
傳真：(852) 2578-9337
信箱：hkcite@biznetvigator.com

馬新發行所　城邦 (馬新) 出版集團
41, Jalan Radin Anum,Bandar Baru Seri Petaling,
57000 Kuala Lumpur,Malaysia.
電話：(603)9057-8822
傳真：(603) 9057-6622
信箱：cite@cite.com.my